# 兒童瑜伽

送給孩子最好的禮物，
伴隨一生的幸福力量。

## 第二版

萬里機構　　　　烏蘭 著

# 前言

「烏依門第善孝情，蘭心蕙質鎁若金」——百善孝為先，孝是做人的立身之本；做事要有鎁而不捨的精神才能成功，所以我的父母為我取名「烏蘭」，在蒙古語中是「紅色」的意思。他們希望我能擁有一顆赤誠之心，懂得人生在世的兩大學問：做人與做事。

在從事兒童瑜伽教學之前，我做過成人瑜伽教練。最早萌生創辦兒童瑜伽的念頭是在 2002 年 6 月。當時我正面臨一個新的轉型：受好友之邀合辦一家兒童舞蹈培訓中心。雖然有培訓的經驗，但我從沒有接觸過兒童教育，我知道孩子的培訓和成人的培訓存在很大的差別，孩子比成人更難指導和約束，所以內心還是有些緊張的。

為了做好準備，我特意走訪了幾家兒童舞蹈培訓機構，實地考察他們的學習環境、硬件設施和授課方式。每次觀察孩子們做練習時，我會被孩子們所做的一些高難度的動作觸痛，比如橫劈叉、豎劈叉、下腰、側翻、正翻前橋等，這些動作和姿勢會對他們的身體帶來一定的強迫性，看着孩子們憋得通紅的小臉和站在一旁、要求嚴格的舞蹈老師，我的內心十分糾結。

記得我最初學瑜伽時，我的瑜伽老師就一直強調只要做到自己的能力範圍之內，不要勉強，要放鬆。我喜歡舞者舒展的肢體表達，但是不願意看到用強迫的方式去教導孩子。我希望每一個來舞蹈中心的孩子都能快樂地享受練習的過程，沒有哭泣和承受不住的疼痛。於是，我開始大量篩選老師，並且親自做課前培訓，提出我的希望和要求，並在教室裏監督孩子們練習。

這無形中增加了我的工作量，回到家裏我經常感到身心疲憊；每天晚上都要通過做瑜伽來進行放鬆和緩解，於是產生了「何不讓孩子也嘗試一下瑜伽」的念頭。瑜伽是身、心、靈的共同修煉，而孩子生來就是身、心、靈合一的，為甚麼不讓他們從小就抓住瑜伽這把鑰匙呢？這個想法像一顆發了芽的種子在我的心底種了下來。我與合作的夥伴進行了溝通，並且達成了共識，打算在舞蹈課之外增加一些適合兒童練習的瑜伽課。

　　我開始在網絡上尋找關於兒童瑜伽的資料，但在中國相關的資訊和信息並不多，我只能按照自己對成人瑜伽的理解，借鑒國外成熟的經驗，試着給孩子們設計一些基礎課程。就在我滿懷熱情的時候，卻遇到了最現實的問題：在當時的社會環境下，大多數家長對瑜伽的瞭解和認知十分有限，對於孩子能不能學瑜伽、有沒有安全性更是抱有懷疑的態度。一些舞蹈培訓老師也勸我「沒有把握的事情還是不要輕易嘗試」，但是年輕氣盛的我不想輕易放棄，「一根筋」地想試試。

　　我把瑜伽和舞蹈結合起來進行試驗教學。在進行舞蹈練習前，先讓孩子們跟着我用兒童瑜伽的基礎動作做熱身，通過語言引導孩子們和我相互連接、配合，同時觀察孩子的反應；舞蹈課結束後，我會和他們用肢體做各種遊戲，邀請他們做小老師、做搭檔，互相合作。這樣的嘗試很大膽，我的內心也很緊張，但卻收穫了意想不到的效果：孩子們都非常喜歡我的瑜伽舞蹈課，一些愛哭、愛拖拉、上課不積極的孩子都表現得很認真，這讓我增強了堅持下去的信心。

　　就這樣我一邊學習一邊改進，三個月後，開始有家長和我交流孩子的進步，說孩子特別喜歡兒童瑜伽，能不能一直辦下去，並且提前預訂了孩子第二年的學習計劃。家長的認可和孩子們的信任讓我感到欣慰，同時也感到肩上的擔子變重了！我暗下決心，一定要讓兒童瑜伽成為一門正規化的課程。我想要當一個好老師，想用自己的生命去影響更多的小生命，把我在瑜伽學習中的收穫和能量傳遞給孩子們。

就在我想要擴大生源的時候，一家私立幼兒園找到了我，希望我的瑜伽課能夠走進他們的教室，提升校園課程的品質，給孩子一些實質性的幫助。我很驚喜也很意外，能夠讓更多的孩子受益，是我內心的夙願；可是突如其來的機會卻讓我有些惶恐，擔心自己的經驗和能力不足，難以擔當重任。

我瞭解到這家幼兒園共有三十個班，七百多個孩子，分為幼班、小班、中班和大班，園方要求每天安排十節課。聽說之前已經換了十幾位瑜伽老師了，主要原因是時間緊、課程量大，孩子們上課的狀態經常失控，很多老師都教不動，也不願意教。的確，孩子的十節課相當於成人的五節課，連續教授的話，教師會非常的辛苦，並且還要面對不同年齡段的孩子，這讓我感到任務的艱巨和無形的壓力。但是不知道從哪裏來的力量和「任性」，我就是想要去教這群孩子，於是不顧朋友的勸說，硬是把這套課程接了下來。

上課之前，我提前做好功課，在原有的培訓基礎上重新做了課程調整，針對不同的班級制定了幾種不同的方案。我記得第一節課是在年齡最小的幼班進行的，一群幼小可愛的孩子用好奇的眼睛看着我，我頓時萌生了疼愛之心。我以孩子的口吻和他們打招呼，孩子們熱情的回應打消了我的緊張；於是我很快調整好狀態進入課程，用輕鬆愉快的音樂帶領他們開始課前的熱身，以模仿動物的形式引入課程，中間穿插趣味的故事和遊戲。孩子年齡尚小，現場秩序很難控制。為了引領所有的孩子，我調動了自身所有的專注力，下課時已經是滿身大汗。

現場觀看的老師們不太理解我給孩子們上課的方式，怎麼可以這樣活躍？有點不像他們看到的瑜伽的形式。但課後孩子們表現得特別開心，圍着我又親又抱，不讓我離開。一個學期結束以後，在學期彙報演出中，我編排了一支兒童舞韵瑜伽，舞台上孩子們的表現讓園長和所有的家長都很驚喜，在掌聲中，我聽到了來自家長們的好評，一些不太認可我的老師也接受了我，表達了對兒童瑜伽看法的改變和對我工作的支持……

就這樣，我從一個不懂教育的人，誤打誤撞地走上了兒童瑜伽的教育之路，並且一點一點累積到今天。這期間，曾經面臨過許多的挫折和困難，包括不少家長的質疑，還有一些同行對兒童瑜伽的不理解和排斥。這些都一度成為我前進的阻力。在我舉步維艱的時候，我也曾陷入過自我懷疑甚至自我否定中，可是每當我想要放棄的時候，總會聽見孩子稚嫩的聲音在心裏召喚着我：烏蘭姐姐，明天見！

「烏蘭姐姐」、「烏蘭媽媽」都是孩子們對我親切的稱呼。我也因此感到滿滿的幸福，我知道，他們是愛我的，更需要我。正是那一張張充滿期待的笑臉讓我堅定了自己的堅持：兒童瑜伽不僅要做下去，而且還要成為一個更加成熟的課程體系。

我明白自己必須成為孩子的榜樣，必須勇敢、如實地關照自己，這不是件容易的事；但是坦誠面對自己，看清自己的內心是很重要的。身為兒童瑜伽導師，一定要心懷大愛、肩負重任、專注夢想。我要做的就是用智慧傳遞正向能量，將健康和快樂的理念帶給孩子，培養他們發現自我，成就幸福的能力。

通過大量的案例和課程切換學習，我把所有的精力都投入了兒童瑜伽課程的研發上。在研究的過程中，我得到了國內外許多專業人士和專家的支持和幫助。為了讓兒童瑜伽的課程更加專業、完善和科學，我在兒童心理學、兒童教育學、兒童運動醫學和兒童健康學等方面進行了反覆的論證和實踐，不斷總結和優化，並且邀請到心理學方面的好友為孩子們共同研發了 EQ 教育課程。

我不想告訴任何人如何管理自己的人生，或如何教養自己的孩子；但我知道追蹤孩子的身體、心靈、智力成長的計劃，對孩子的成長十分有益並且極為重要。「為了孩子，我們必須立即行動」，正是這種「刻不容緩」的使命感促使我創辦了傳祺兒童瑜伽學院，與數千位致力於兒童瑜伽教育的老師們一起，秉持以推動兒童的心智成長為方向，以大腦科學、心理學的研究結

果為基礎，以正念、樂觀、同理、感恩、仁慈的練習態度，以及情緒管理為內容的理念，讓更多的孩子及早接觸這門有趣又有益身心的心理知識和生命智慧的課程。

正向心理學強調由內而發的滿足感、豐盈美好的生命體驗、全身投入發揮特長所帶來的成就感。這些元素都具有一種「定與靜」的特質，而這股「定靜的力量」，就是我投入兒童成長教育多年後的心得，也是孩子們可以受益一生的幸福的能力。

投入非營利事業的最大回報，在於經常能碰見同樣美麗動人的公益身影。正因如此，我非常樂意有機會傳達兒童瑜伽這本書裏的教程，傳播我們的教育理念：除了學習實用的正念的練習技巧外，更希望關心兒童青少年福祉的成年人和關心孩子成長的父母，在學習這本兒童瑜伽教程之際，能體會到「德不孤，必有鄰」的真實感受。

在本書中，有我多年的兒童瑜伽課堂的實踐總結，也涉及孩子生長發育中的各種身體和心理上的問題。除了有針對性地解答和分析之外，我還提供了一些可供參考的方法和練習方式。需要強調的是，任何一種問題，並不是簡單的幾個體式就能夠解決的，而是需要根據每個孩子的實際情況，科學、系統地運用多種方式，並且持續下去。

「練習是一個需要虔誠的、持續的過程——知足、簡樸、自制和淨化自我。對於極為投入的練習者來說，目標近在咫尺。」就讓我們與孩子們一起，共同構築童年的美好吧！

NAMASTE

馬蘭

傳祺兒童瑜伽學院創始人

2019 年 6 月

# 目錄

前言 ....................................................................................003

## 第一章　兒童瑜伽，傳播愛與生命的教育

### 精靈寶寶成長記 ................................................012

兒童瑜伽初體驗 ...............................................016

### 趣味瑜伽，讓孩子「玩」起來 ..................020

兒童瑜伽階梯指南 ...........................................026

兒童瑜伽練習要點 ...........................................028

## 第二章　動靜交替，賦予孩子生命的活力

### 兒童瑜伽，孩子終生的健身教練 ..............032

烏蘭老師秘技　讓孩子愛上瑜伽的練習：親子瑜伽 .........................042

烏蘭老師秘技　促進骨骼發育的練習：站立體式、力量訓練類體式 .........050

### 兒童瑜伽，孩子成長的私人醫師 ..............054

烏蘭老師秘技　提高免疫力的練習：扭轉類體式、前屈類體式、後彎類體式 .........057

烏蘭老師秘技　調整體態的練習：前屈類體式、扭轉類體式、核心訓練類體式 .........065

烏蘭老師秘技　提高平衡力的練習：站姿體式、平衡類體式、核心訓練類體式 .........075

烏蘭老師秘技　預防脊柱問題的練習：站立脊柱伸展類體式、前屈—扭轉— .........082
　　　　　　　側彎—後彎類體式

# 第三章　開啓心門，培養孩子快樂的情緒

**快樂成長，輕鬆減壓** .................................................. **088**

　　烏蘭老師秘技　幫助放鬆和減壓的練習：後彎類體式、前屈類體式、擴胸類體式 ... 095

**保護好孩子的「安全閥」** .................................................. **100**

　　烏蘭老師秘技　提高安全感的練習：按摩與放鬆體式、骨盆區域的體式 ... 107

**應對「熊孩子」有妙招** .................................................. **112**

　　烏蘭老師秘技　調整情緒、增強耐心的練習：後彎類體式、力量訓練類體式、 ... 121
　　扭轉類體式、吼叫類體式、呼吸法

**進入孩子的「封閉」世界** .................................................. **128**

　　烏蘭老師秘技　調整心理問題的練習：倒置類體式、刺激胸部和喉嚨的體式、 ... 135
　　平衡類體式、呼吸法、撫觸訓練

# 第四章　寓教於樂，讓孩子站穩在人生的起跑線上

**專注的力量，讓孩子有效學習的關鍵** .................................................. **144**

　　烏蘭老師秘技　提升專注力的練習：平衡類體式、互動遊戲、呼吸法 ... 152

**打通五感，建造孩子的記憶宮殿** .................................................. **160**

　　烏蘭老師秘技　增強記憶力的練習：平衡類體式、倒立體式 ... 169

**奇思妙想，開拓孩子想像的空間** .................................................. **174**

　　烏蘭老師秘技　開發想像力的練習：冥想體式等 ... 180

**全腦開發，激發孩子的腦潛能** .................................................. **186**

　　烏蘭老師秘技　加強腦力的練習：呼吸法、大腦的瑜伽練習 ... 194

**心靈能量，成就孩子幸福的能力** .................................................. **198**

**後記　兒童瑜伽的展望** .................................................. **201**

# YOGA

# 第一章
## 兒童瑜伽，傳播愛與生命的教育

「孩子的心是一塊神奇的土地，播種思想的種子，就會收穫行為的果實；播種行為的種子，就會收穫習慣的果實；播種習慣的種子，就會收穫品德的果實；播種品德的種子，就會收穫命運的果實。」現在，我們來播種一顆瑜伽的種子，然後，靜待花開吧！

# 精靈寶寶成長記

這是一堂關於自然、生命與成長的兒童瑜伽啓蒙課。讓我們先靜下心來，進入一個充滿童話色彩的故事吧！

在一片遠古的深山老林裏，群山環繞、草木叢生。遠離塵囂，大自然中的萬物都充滿着靈氣。在山林的最深處，隱居着一位修行的女神，每天清晨，收集每一縷陽光溫暖的氣息，每天夜晚，吸取每一絲月光如水的精華，日復一日，潛心修煉。時光荏苒、歲月變遷，女神的容顏卻依然美麗如初，體態也依舊年輕、健康……

又是一年的初春，當冰雪融化、大地復蘇，女神的心也被春風吹動了，看着身邊各種蘇醒的生命迹象，她忽然萌生了想擁有一個小生命的念頭。於是她在山腳埋下了一顆花種，雙手捧水面向太陽，心裏默默地祈禱着：請賜給我一個孩子吧……

陽光普照、雨露滋潤，在女神細心地呵護下，小種子破土而出，生出了嫩芽，慢慢舒枝展葉，長成了一棵枝繁葉茂的花樹。可是，整棵花枝只結了一個白色的花蕾。女神有些小小的失望，但她並沒有離開，還是繼續為它澆灌，修剪多餘的枝葉。

花蕾越長越大，散發出淡淡的清香，終於綻放了！呀！花蕊中心竟然蜷伏着一個沉睡的精靈寶寶！女神不禁驚喜萬分！可是因為沒有經過母體的孕育，這個寶寶是那麼瘦小，四肢全然無力，一副弱不禁風的樣子。女神心疼地把寶寶抱了起來，輕柔地撫摸着他的身體，精靈寶寶蘇醒了，他握緊小手，打了一個大大的呵欠，然後睜開了雙眼，看到了女神，還有些緊張和不安。「別怕！媽媽給你哼一首歌吧！」女神微笑着哼了一首兒歌，繼續溫柔地撫

摸他，實實感受到了媽媽溫暖的愛意，慢慢地平靜下來，好奇地張望着這個世界。

女神讓實實躺下來，輕輕地握住了他的小腳，幫他玩起了「空中踏步」的遊戲。「一二一，一二一，小娃娃，出門去……」實實張大了嘴，開心地笑着，感覺十分有趣。時間一天天過去，實實在媽媽的陪伴下學會了很多有趣的身體遊戲：「滾雪球」、「小鳥飛飛」、「歡樂搖擺」、「愛的抱抱」……每一天都過得快樂極了！可不？只要和媽媽在一起，做甚麼都是開心的！

慢慢地，實實的四肢變得有力了，肌肉也變結實了，他可以離開媽媽四處去看看，可他還不會走路，只能像隻小花貓一樣在地上爬來爬去；終於有一天，實實的腿有力地站起來了。他張開雙臂，跌跌撞撞地走着，最後跑到媽媽前面，撲倒在媽媽的懷裏，緊緊地抱住了媽媽：「媽媽，我愛你！」。

小精靈很快長大了，變得越來越健壯、也越來越淘氣了。小傢伙每天都有新的發現，還會有許多稀奇古怪的想法。除了經常和媽媽玩遊戲，山林裏的每一棵植物、每一隻小動物，都成了他模仿的對象。他仔細觀察它們的形狀和動態，然後和媽媽玩起了「猜猜猜」的遊戲。「媽媽，你猜猜這是甚麼？」他一會兒趴在地上擺出毛毛蟲的造型，一會兒又坐立起來變成一隻飛舞的蝴蝶；一會兒蹲在河邊像一隻可愛的小鴨子，一會兒又一蹦一跳變成一隻大青蛙……趁媽媽一個不注意，小精靈「嗷嗚」一聲跳到媽媽面前，一副張牙舞爪的樣子，活像一隻小狼！轉眼間又飛快地躲在一棵樹後，變身一隻精靈古怪的小猴……媽媽忍不住笑着說：你這隻小猴子，一天「七十二變」呢！

天黑了，小精靈飛上山頭，站成月亮式，和天空的明月一起，陪伴着媽媽修煉身心；清晨，小精靈和媽媽一起醒來，抬起雙手，用太陽式迎接第一縷陽光；隨着朝陽的升起，小精靈站成樹的姿勢，苗壯挺拔，像一棵高聳入雲的參天大樹……

看着小精靈從出生時的弱不禁風，到成長中的日益強大，每一步都像在經歷不一樣的蛻變和重生，媽媽欣慰地笑了。

~~~~~~~~~~~~~~~~~~~~~~~~~~~~~~~~~~~~~~~~~~~~

　　故事到這裏就結束了，可是關於成長的話題還遠遠沒有結束。可以説，這個小精靈成長的過程就是一場奇妙的兒童瑜伽之旅。從一顆種子開始，小精靈就已經進入了一種瑜伽的狀態，就像大自然中的動物和植物一樣，我們的生命同樣也需要陽光、雨水、空氣和自然的生態環境。

　　撫觸，是小精靈啓蒙的第一步，和媽媽的互動是對身體知覺的喚醒和訓練，而小精靈模仿自然生物的過程，就是他探索這個世界的一種方式。從太陽到星星、從大樹到花朵、從獅虎到昆蟲，每個生命都是自然中的一部分，都有它們成長的規律和生存的法則；小精靈用他的智慧領悟到了生物的呼吸法、平衡術和力量之源，也就自然而然地實現了由弱到強的蛻變。

　　所以，我們説生命的開始就是瑜伽的開始，兒童瑜伽就是上天賜給孩子最好的禮物，它讓成長變得自然而然，又充滿了智慧和能量……那麼就讓我們帶領孩子，一起走進兒童瑜伽的世界吧！

~~~~~~~~~~~~~~~~~~~~~~~~~~~~~~~~~~~~~~~~~~~~

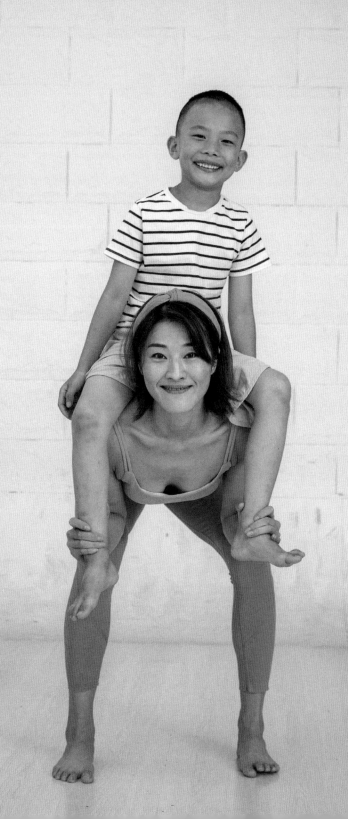

# ★兒童瑜伽初體驗★

## 媽媽、寶寶學瑜伽──「小鳥飛飛」

【我是一隻初生的小鳥，看着藍藍的天空，想要展開翅膀、飛向遠方；可我還沒有長出羽毛，還沒有力氣去飛行，我只能慢慢地拍打、努力地練習；我知道，總有一天，我會長出大大的翅膀，飛向自由的藍天……】

 益處

學習像小鳥一樣拍打翅膀，會讓寶寶的身體得到伸展和放鬆，手臂的運動可以提高肩關節的靈活性，達到擴胸和提高肺活量的效果。

 步驟

1. 媽媽輕輕抓住寶寶的手腕，把寶寶的手臂慢慢地伸過頭頂；
2. 媽媽把寶寶的雙臂收回身體的兩側，好像慢慢拍打翅膀的小鳥；
3. 重複以上動作3次。

**注意事項**

動作不能過猛；可以讓寶寶靠着一個固定的物體。

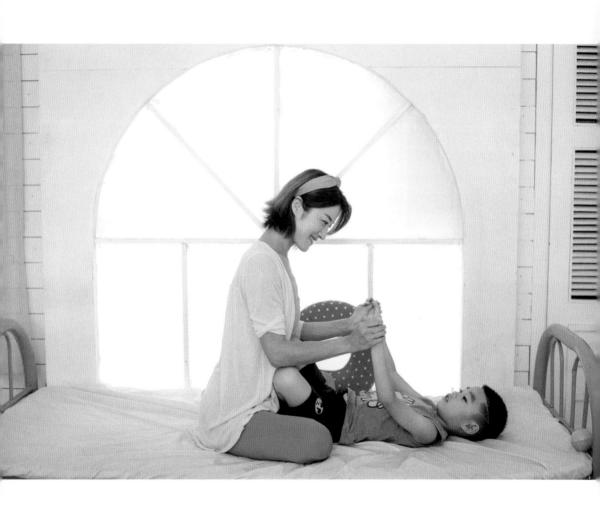

# ★兒童瑜伽初體驗★

## 跟着動物學瑜伽——小猴練功

【花果山上來了一隻聰明的小猴，牠手搭涼棚，四處張望：哇！好大一片桃林呀！這麼多的仙桃，我要尋找最大的那一個！牠一蹦一跳地爬到山頂，再往遠處眺望：呀！這裏的風景真不錯！有山、有水，還有一群練功的小毛猴！我也去練功啦！】

**益處**

學習小猴一樣的體式，可以增強四肢的協調性，擴展胸腔，提高身體的平衡性。

**步驟**

1. 山式站立；

2. 將重心轉移到左腿，彎曲右腿且抬高，大腿和地面平行；

3. 吸氣，抬高右手向上，且彎曲手臂像猴子臉一般，眼睛看向前方；

4. 呼氣，落手落腿，反方向練習。

**注意事項**

腹部內收且尾骨捲向內，收緊臀部，身體後側保持在一個平面上。

# 趣味瑜伽，讓孩子「玩」起來

## 兒童學瑜伽，好處在哪裏

　　説到兒童瑜伽，可能很多家長還不熟悉。在中國，雖然兒童教育市場的種類很多，但對於兒童瑜伽的普及還遠遠不夠。家長們不太理解，甚至還會有一些偏見和誤解。

　　事實上，兒童瑜伽早已在歐美風行數十年，許多國家已經陸續將瑜伽列入小學的課程體系中。而在瑜伽的發源地印度，兒童瑜伽就像我們的體育一樣是必修課，已經深入到許多小學甚至幼兒園。那麼，兒童學習瑜伽到底有哪些好處呢？

　　從出生到成長，孩子就像新生的樹苗一樣，脆弱、敏感，需要來自社會和家庭的保護和關愛。可是在今天，小小的孩子卻過早地背負了生活和學習的各種壓力，再加上飲食失調、運動量欠缺，很多孩子都被「累壞了」！由此也催生出一系列的健康問題：體弱多病、發育不良、駝背、脊柱側彎、肥胖等。憂心的家長們四處尋找「良方」，可效果總是不盡如人意，有的家長屢次體驗失敗之後找到了我，在兒童瑜伽的訓練和理療幫助下，這些情況逐一得到了改善。可以説，兒童瑜伽不僅僅是一項健康的運動，還具有矯正體型、改善體質和調理身體的功效，能夠幫助孩子回歸身體最自然的狀態。

　　在孩子生長發育期間，通過瑜伽體位的練習，能夠訓練身體的各個部位，有助於增強肌肉力量、強健骨骼發育，提高孩子身體的柔韌性、平衡力和靈活性；還能加強心肺功能和調理內分泌，提高身體免疫力，

減少生病的概率。在學習的過程中，孩子能更加瞭解和愛惜自己的身體，身心也會得到均衡的發展。

一項由一百名兒童保健專家發起的調查報告指出，在學齡前兒童十大問題行為中，注意力差、容易分心被列為問題行為之首。當我們家長替孩子的未來着想時，應該注意孩子在學習方面的各種表現，比如：有沒有足夠的耐力和專注力？記憶力好不好？學習能力強不強？要提高這些能力，最有效的方法就是通過瑜伽控制身體來掌控孩子的思維。

在一些歐美國家的校園裏，兒童瑜伽被當作一把鑰匙來幫助注意力不集中的孩子穩定心性，以提高學習的效果。事實也證明，在瑜伽的作用下，孩子在學習方面得到了很大的提升：通過靜坐和冥想，孩子們學會了釋放壓力和平穩情緒，變得更有耐心更細緻；通過瑜伽的五感刺激，激發左右腦的潛力，促進智力的發育，使孩子得到均衡、多元的發展；對自我控制力的加強提高了孩子的專注力和記憶力，讓學習變得更有效率；懂得內省及自我調整的方法，讓孩子學會激發自我和對他人的尊重，人際關係也得到了改善。

這一切的改變都得益於兒童瑜伽的影響；因為身、心、腦是緊密相連的，心是最大的感官之王，而瑜伽就是身體與內在自我的聯結者。

我一直相信，每個孩子都擁有一朵純淨的「心靈之花」，裏面孕育着許多美好的能量，包括善良、慈悲、寬容、自信等。但是長大之後，因為外界的各種影響，這些能量之門就漸漸被關閉了。因此，我們很難瞭解孩子到底擁有多大的潛能、未來又能成就甚麼樣的人生——而瑜伽就是一個能與自然精神接軌的觸媒，它能夠發掘出孩子與生俱來的心靈能量，引導出孩子快樂、自然的本性。所以，從小練習瑜伽的孩子，能從中收穫到持續一生的天賦和技能，這也是兒童學習瑜伽的優勢所在。

從身體到心靈再到能量層面，有甚麼比瑜伽更能讓孩子們受益終身的呢？如果說成人瑜伽是一種練習，那麼我更願意將兒童瑜伽定義為一種教育。希望能夠用這把開啟身心之門的鑰匙，激發孩子內心的智慧和潛能，幫助他們成就健康、充裕、快樂的人生，順利地抵達幸福的彼岸。

## 學習瑜伽，兒童與成人大不同

關於兒童與成人學習瑜伽的區別，現代瑜伽泰斗艾揚格（B.K.S.Iyengar）曾經做過對比。他認為孩子的心和成人不同，成人的心思太多，永遠在過去和未來之間飄蕩，不會停留在當下；而孩子的心就很單純，不會四處飄移，所以孩子的學習會比成人快得多。可是，要孩子去上成人的瑜伽課是行不通的；因為成人的課需要反覆不停地講解才能把心思拉回當下，孩子卻只需要透過眼睛去學習，過多的講解只會讓孩子覺得無聊和犯睏，興趣也就沒了。

我很認同大師的這些觀點，在傳授兒童瑜伽之前，我曾經教授過成人瑜伽，所以深有體會。成人主要跟隨老師的指導來學習，而孩子就需要老師或者家長來引導，通過互動和遊戲的方式來學習。會教授成人瑜伽的人不一定就能教兒童瑜伽，如果對於孩子的骨骼發育和年齡特點不夠瞭解，採用和成人一樣的教授方法，很容易對孩子造成傷害。所以我一再強調兒童瑜伽不同於成人瑜伽，我們在教學的時候也要區別對待，不可以混為一談。

和成人瑜伽的統一體系不同，兒童瑜伽是隨着孩子年齡的增長不斷深入和變化的；它主要包括了嬰幼按摩瑜伽（Baby Yoga、Body Massage）、學齡前幼兒瑜伽（Toddler Yoga）和學齡期兒童瑜伽（Young Kids Yoga）三個不同的階段。

其中，嬰幼按摩瑜伽又被細分為四種練習：**從出生到 8 週的嬰兒以臥姿為主，8~12 週的嬰兒以坐姿為主，12~16 週的嬰兒可以加強迅速移動與墜落的活動，16~36 週則可以做一些站立的練習。**由於嬰兒不能自主地活動，所以這個階段的練習屬「被動瑜伽體操」。

學齡前幼兒瑜伽針對 3~6 歲之間的孩子。這個階段會藉由音樂、圖像、童話繪本等進行直覺式學習，以增強幼兒想像力的方式，介紹並進行瑜伽體位法的練習。

學齡期兒童瑜伽適合 7~12 歲的孩子，加入了靜坐與冥想的練習，同時培養肌肉的耐力，強調了身體的脊椎、骨骼和肌理的架構，要求體位的正確性。

從功效上來看，成人瑜伽主要是平衡內分泌、強健神經和肌肉骨骼系統，每個動作要持續一段時間才能刺激腺體達到功效；但兒童只需要一點點的練習就能對內分泌有很大幫助，所以兒童瑜伽並不強調時間的持續性。由於孩子天生具有柔韌性和靈活性，可以輕鬆地完成一些對成人來說難度很大的動作；成人要學一年才有的功效，兒童可能學一季就能受益。這也是為甚麼我一再鼓勵學習瑜伽要從小練習的原因。

與成人瑜伽相比，兒童瑜伽並沒有固定的套路，它更加開放、生動、形象、易學，但是千萬不要以為兒童瑜伽只是給小孩子教幾個簡單的體式、和他們一起玩兒那麼簡單。要應對孩子的多變和好奇心，需要調動身體所有的專注細胞，根據他們的動態方式來進行教學。這不但要投入更多的愛和想像力，也會更加辛苦。

在我們的課堂上，不會要求孩子在動作上完全做到位，更不會強迫他們去做高難度的體式。我非常不贊成硬壓孩子，那樣會帶來運動上的損傷，我們只會把最基本的方法傳授給孩子，讓他們自己去發掘和創造，等到身體條件成熟了，自然就能做到完美了。

很多人靠外部的刺激得到快樂，而不是靠自己的內心實現快樂。與成人瑜伽的「修身」不同，兒童瑜伽更重視「養性」。通過瑜伽對身體的影響來改變內心，讓孩子學會釋放天性，做自己的主人，只有內心的快樂才是真正的快樂！

## 兒童瑜伽的趣味特點

愛玩是人的天性，人是在遊戲中玩，在玩中生活成長的。對於貪玩好動的孩子來說，一本正經的上課就像是一種變相的管束，很難積極配合；即使勉強接受了，一時的新鮮過後就會感到厭煩了。孩子失去興趣，課程自然無法堅持下去。

很多人都認為，小孩子學東西很難專心，其實孩子的專注力很強；因為他們的思想比成人簡單得多。遇到新的事物，孩子可以非常專注，也可能很快失去興趣，問題就在於新事物有沒有足夠的吸引力讓他們專心。

孩子的語言理解力不足，無法像成年人那樣聽從指令做動作；因此通過趣味性的故事、遊戲來學習，是孩子們最樂意接受的一種形式。兒童瑜伽整合了瑜伽、遊戲、故事、音樂、繪畫等多種趣味形式，其中的很多動作體式都是以動物、植物或一些孩子熟悉的事物命名的，比如小狗式、樹式、飛機式、鯊魚式等，通過生動的形象，加深孩子的理解力，並且賦予趣味性的內容，用孩子能夠聽懂的語言與孩子對話，用活潑的遊戲方式和孩子互動，讓孩子在歡樂、愉悅、平和、放鬆的情境下，回

歸本真，由內而外鍛煉身心，同時訓練了孩子內在的平衡、專注、想像、自我學習等方面的能力。這些就是兒童瑜伽最大的特點。

來！讓我們一起來體會一下：當音樂響起，心情放鬆下來，閉上眼睛，跟着老師一起，進入一片森林、一個農場或者一片海洋的世界……再想像自己是一棵樹、一隻小動物，或者一艘停泊的帆船……這些想像讓瑜伽的動作和體式變得更加形象和易於記憶，每一堂課都像在表演一場童話情景劇，孩子們也會從中獲得最大的滿足感，這樣的感覺是不是好極了？

著名學者于光遠先生曾説過：「玩是人生的根本需要之一，要玩得有文化，要研究玩的學術，要掌握玩的技術，要發展玩的藝術。」我們的兒童瑜伽就是這樣一門玩的技術，更是一門玩的藝術。帶上孩子來練瑜伽吧！享受開心運動的時光，給孩子一個健康有趣的童年！

# ★兒童瑜伽階梯指南★

## 2~3 歲幼兒

在父母的陪伴下,通過趣味的動物瑜伽體式、歌曲、故事及遊戲,培養孩子對瑜伽的興趣,打好瑜伽的基礎。

## 4~5 歲兒童

通過獨特的方式將歌曲、故事、遊戲、放鬆技巧融合在瑜伽體式之中,激發兒童的想像力,培養有意識的呼吸,鍛煉孩子身體的柔韌性和靈活性。

## 5~6 歲兒童

通過探索瑜伽體式、合作類的遊戲、呼吸和放鬆練習,培養自我表達、身體覺知和社交互動的能力。讓孩子在力量、柔韌性、專注力和自信心方面獲得成長。

### 7~12 歲兒童

通過流動的體式序列、平衡體式、呼吸練習和簡單的放鬆技巧，加強孩子身體的柔韌性和力量；同時和小夥伴一起開展雙人和多人瑜伽活動，建立信任感，培養積極的溝通能力。

### 特殊需求：適合任何年齡兒童

通過理療性的瑜伽課程，以溫和、安全的方式，幫助身體有不同障礙的孩子，改善注意力不足、過度活躍症、唐氏綜合症、大腦性癱瘓、孤獨症及具有其他發育和學習障礙的孩子的身心狀況。

# ★兒童瑜伽練習要點★

## 1. 時間

早、中、晚或睡前都可以練習，但要保證空腹的狀態；飯後 3 小時之內不宜練習瑜伽。

## 2. 地點

乾淨、舒適的房間，或者可以進行足夠伸展的空間，避免靠近任何傢具；室內空氣清新、流通，可以擺上綠植或鮮花；可以播放輕柔的音樂來幫助放鬆；也可以選擇露天自然地練習，比如花園、草地；不要在過硬的地板或過軟的床上練習，也不要在大風、寒冷或有污染的空氣中練習。

## 3. 衣著

穿著寬鬆柔軟的衣服，保證透氣和練習時身體的自由度；赤腳不要穿襪子，注意不要讓腳下打滑；帽子、眼鏡等配飾都要摘下來。

### 4. 道具

最好使用專業的瑜伽墊；當地面太硬時可以發揮緩衝作用，幫助練習者保持平衡，也可以用地毯或對摺的毛毯代替；初學者還可以使用一些輔助的道具，比如瑜伽球、瑜伽繩等。

### 5. 沐浴

練習瑜伽的前後 20 分鐘內都不要沐浴；因為沐浴後血液循環會加快，筋肉變軟，不但容易使身體受傷，還會引起血壓升高，加重心臟的負擔；長時間的太陽浴後也不要練習瑜伽。

### 6. 飲食

可以在練習前 1 小時左右，進食少量流食或飲料，比如牛奶、酸奶、果汁等；練習結束 1 小時後進食最好，進食要適量，不要太飽，以天然食品為主，避免油膩、辛辣。

# YOGA

# 第二章

## 動靜交替，
## 賦予孩子生命的活力

　　生命因運動而美麗，也因運動而生輝。「生命的質量在於運動的質量」——這是兒童早期發展的第一黃金定律。正是不斷的有效的運動，創造了孩子的「精、氣、神」，也賦予了孩子生命的活力。

　　柏拉圖曾說過：上帝給了人類兩種手段——教育與運動，一為靈魂，一為身體，二者缺一不可，一個人才能達至完美。兒童瑜伽正是將這兩者緊密地結合在一起，為孩子開啟通往未來的大門。

# 兒童瑜伽，孩子終生的健身教練

**【焦點】**

樂樂生下來就非常活潑好動，一次在遊樂場玩耍的時候，不小心磕破了額頭，可把爸爸媽媽嚇壞了，擔心他再出現甚麼閃失，就讓家中長者寸步不離地看護他。可樂樂太淘氣，老人家根本管不住他，踢球怕他受傷、跑跳怕他累着、登高爬低又怕他摔着，老人家乾脆就讓他待在家裏玩了。媽媽說：「這樣也好，家裏安全，省得擔心。」起初，樂樂很不開心，大哭大鬧，家人實在沒辦法，就拿電視節目來哄他，樂樂迷上了動畫片，也就天天窩在家裏，不愛出門了。

上幼兒園以後，新的環境讓樂樂很不適應，總是三天兩頭生病。在家裏待久了，樂樂變得不愛運動，也很少和其他小朋友一起去參加戶外活動。每次幼兒園開運動會、做體能測試，樂樂的表現總是很差。老師提醒媽媽要讓孩子多加強運動，可媽媽覺得孩子還小沒有發育好，擔心運動會受傷，認為「只要營養跟上了，身體自然就好了」。

在各種營養補充下，樂樂長得又高又胖，上小學的時候在班級裏是最「壯」的那一個。可是期末體能測試發下來，總分 100 分的測試結果，樂樂只得了 10 分，速度、耐力、靈敏度、協調性等多項體能素質都沒有達標，在全班倒數第一，體重也是嚴重超標，視力檢查為中度近視。媽媽這才意識到問題的嚴重性，可孩子已經對運動完全沒有興趣了，這可怎麼辦呢？

**【兒童體能七要素】**

1. 平衡力——是所有運動能力中最基本的能力，孩子必須能夠在站立和移動時，維持身體的平衡。

2. 柔韌性——是指關節活動範圍的大小，與附着在關節周圍的韌帶和肌肉的伸展性。

3. 協調性——指身體各部位的動作表現靈巧、熟練且有節奏，包括身體的控制、手眼協調和足眼協調。

4. 靈敏性——是孩子在運動時，快速移動身體活動的能力。

5. 速度——與肌力及靈敏性有關係，當靈敏性到達一定的程度之後，速度才會開始加快。

6. 肌力——指肌肉所產生的最大力量。

7. 爆發力——是肌肉在瞬間收縮時所產生的力量，是跑、跳、投、擲等基本運動動作的主要動力與能量的來源。

**【烏蘭解析】**

孩子的體能差，最根本的原因就是缺少鍛煉。孩子對運動沒興趣，是由於父母的過度保護造成的，「溫室裏的花朵」怎麼能經歷風雨呢？想要提高孩子的體能，就要讓孩子愛上運動。同時，要避免運動帶來的傷害，就要選擇科學的、適合的運動方式。

## 孩子的運動體能不達標怎麼辦

我相信，沒有父母不關心孩子的健康的，可是怎樣提高孩子的健康指數，卻是很多父母的盲區。他們往往都只關注孩子「生不生病」、「長不長個兒」、「營養夠不夠」的問題，卻忽視了孩子的體能問題。

有調查指出，在中國，10 個孩子中有 7 個孩子的體能是不達標的；雖然這不是絕對的數據，卻暴露了兒童體能缺失問題的普遍性。「好日子卻養出了弱孩子」，這種現象不能不讓人擔憂。要知道，「運動體能」不僅反映了孩子的運動能力，也關係到孩子的身心健康，還是影響孩子綜合能力的重要因素。我想說，孩子的體能發展，要遠比我們家長想像中的更重要！

是甚麼影響了孩子的運動能力呢？是基因嗎？沒錯，先天的基因很重要，但基因不是唯一的決定因素，孩子的成長環境和家庭教育才是主要原因。

隨着城市環境不斷地改建和拓展，屬孩子的運動空間卻越來越小了。花樣繁多的電視節目、遊戲動畫、娛樂設備將孩子們從戶外圈到了室內，再加上戶外活動的各種不安全因素，越來越多的父母寧願把孩子放在家裏，也不敢放手讓他們在外界環境中自由活動。即使是帶着孩子出遊，也基本都選擇駕車外出，孩子走、跑、跳的機會大大減少了。

還有不少家長由於自身工作和生活的壓力較大，認為在優勝劣汰的競爭環境下，孩子的智力發展更重要，沒必要也沒時間專門去培養孩子的體能發展。家長對孩子的文化課很重視，課外的培養也更傾向於繪畫、音樂或益智類的技能，認為體育運動都是在「玩」，浪費時間。

這種重智力忽視運動能力的做法，我認為是非常不可取的。想一想，我們有沒有經常念叨沒有精力做某件事、沒有精力去玩？可甚麼是精力

呢？就是「精神＋體力」。人生之所以精彩，是因為我們可以不斷去挑戰和探索、不斷地提升自己，到達自己想要的目標。但這一切的前提是要有強健的體魄去支撐。所以決定人生高度的，不是智力而是體力。我們絕不能讓體力成為孩子成長道路上的阻礙。

澳洲早期教育研究專家簡・威廉姆斯博士曾說過：「對於孩子來說，越動越聰明。」兒童的體能運動對大腦的益處是不容忽視的。這是因為孩子剛出生時，大腦中就有數十億個神經元，但它們之間並沒有聯繫，只有通過各種運動才能加強神經元之間的連接。而孩子智力的發展，主要就是通過神經系統的影響來實現的。

我們都知道，人類是在不斷地自然運動中進化的；因此我們大腦的運動區非常發達，功能也很強大。運動區位於大腦的中央，也是人類產生夢想、制訂計劃和發揮創造力的區域。如果缺乏運動，大腦就會逐漸退化，我們的創造力也就隨之減弱了。

為甚麼體能差的孩子很容易生病？其實這和營養沒有直接關係。孩子運動不足，面對高強度的學習，就會感到疲憊、體力不支、抵抗力不足，導致體質下降。體質差不但影響身體，也沒有精力去學習知識，體驗豐富的課餘生活，未來的綜合發展必然會受到限制。

有沒有發現愛運動的孩子，性格更開朗、活潑、樂觀？經常運動的孩子，要比不愛運動的孩子更勇敢、更能吃苦？這些其實都是運動帶給孩子的積極影響。當孩子投入一項運動的時候，心情舒暢、精神振奮，心胸被自然地打開。所有的運動都是需要付出努力、克服各種困難去完成的，這也是很好的意志鍛煉。

很多父母不惜為了孩子做各種教育投資、旅遊投資，其實最重要的莫過於投資健康與情感。而運動，就是成本最低、收益最高的健康投資，也是父母與孩子之間最基本、最簡單、最有趣的情感交流方式。

## 附：兒童體能測試標準

### 項目一：坐位體前屈

1. 測試要求：雙腿伸直，腳跟並攏，腳尖自然分開，雙臂並攏平伸，上體前屈，雙手中指指尖推動標平滑移動，直到不能移動為止。膝蓋不能彎曲，要做準備活動，以防肌肉拉傷。

2. 測試目的：軀幹和下肢的柔韌性。

3. 標準值

   女孩達到優秀的標準值：4 歲 >15.9cm；5 歲 >16.6cm；6 歲 >16.7cm

   男孩達到優秀的標準值：4 歲 >14.9cm；5 歲 >14.4cm；6 歲 >14.4cm

### 項目二：立定跳遠

1. 測試要求：站立在起跳線後，然後擺動雙臂，雙腳蹬地盡量向前跳，起跳時，不能有墊跳動作。

2. 測試目的：下肢的爆發力和身體協調能力。

3. 標準值

   女孩達到優秀的標準值：4 歲 >89cm；5 歲 >102cm；6 歲 >116cm

   男孩達到優秀的標準值：4 歲 >95cm；5 歲 >110cm；6 歲 >127cm

### 項目三：網球擲遠

1. 測試要求：兩腳前後分開，站在投擲線後約一步距離，單手持球舉過頭頂，盡力向前擲出。球出手時，後腳可以向前邁出一步，但不能踩在或越過投擲線。

2. 測試目的：反映幼兒上肢腰腹肌肉力量。

3. 標準值

女孩達到優秀的標準值：4 歲 >5.0m；5 歲 >8.5m；6 歲 >9.0m

男孩達到優秀的標準值：4 歲 >6.0m；5 歲 >9.0m；6 歲 >12.0m

## 項目四：雙腳連續跳

1. 測試要求：雙腳同時起跳，雙腳一次或兩次跳過一塊軟方包，連續跳過 10 塊軟方包。雙腳並齊，從軟方包上跳過。

2. 測試目的：協調性和下肢肌肉力量。

3. 標準值

女孩達到優秀的標準值：4 歲 <5.9 秒；5 歲 <5.2 秒；6 歲 <4.6 秒

男孩達到優秀的標準值：4 歲 <5.6 秒；5 歲 <5.1 秒；6 歲 <4.4 秒

## 項目五：10 米往返跑

1. 測試要求：跑到折返線，用手觸摸物體後，轉身跑到目標線，要全速跑，接近終點時不要減速。

2. 測試目的：身體的靈敏度。

3. 標準值

女孩達到優秀的標準值：4 歲 <7.2 秒；5 歲 <6.7 秒；6 歲 <6.1 秒

男孩達到優秀的標準值：4 歲 <6.9 秒；5 歲 <6.4 秒；6 歲 <5.8 秒

<p style="text-align:center">項目六：走平衡木</p>

1. 測試要求：站在平台上，面向平衡木，雙臂側平舉，中途不能落地，要有人員進行保護。

2. 測試目的：平衡能力。

3. 標準值

女孩達到優秀的標準值：4 歲 <5.3 秒；5 歲 <4.1 秒；6 歲 <3.0 秒
男孩達到優秀的標準值：4 歲 <4.9 秒；5 歲 <3.7 秒；6 歲 <2.7 秒

## 怎樣讓孩子愛上運動

孩子愛不愛運動，很大程度上和父母有關。父母如果不愛運動，孩子多半也很少能主動去運動。所以，要想幫助孩子打牢運動這個「地基」，最重要的就是父母的陪伴和強力的支持。

俗話說「三翻六坐七滾八爬周會走」，指的是孩子在不同月份的運動能力，也是孩子最初的運動體能的表現。有的孩子天生就有很強的運動能力，比如很早就能翻身、爬行，走路也比同齡的孩子學得快、走得穩。但是如果父母不加以引導和培養，隨着年齡的增長，這種能力就會逐漸退化、越變越差，孩子對於運動的興趣和熱情也就降低了。

如何讓孩子愛上運動並且堅持下去？相信這令不少父母頭疼過。我的建議是：一定要多帶孩子去戶外走走，不要長期待在家裏，比如帶孩子去觀看一場運動比賽或者體驗一節運動課，感受現場的氣氛；孩子很可能因為這一次觀看或體驗，對某項運動產生了興趣。

當孩子有了躍躍欲試或者想要運動的苗頭時，一定要趁熱打鐵，否則孩子「三分鐘的熱度」過去了很可能就沒有行動力了。有些孩子天生內向，並且害怕挫折，一旦感覺運動比他們想像的要困難，就很容易放棄。其實如果孩子能堅持一段時間，感受到其中的樂趣，就會發現運動並沒有那麼難，他也許就會愛上這項運動，並且堅持下去，所以前期的選擇是很重要的。

在選擇一個運動項目之前，我們先要看看孩子的個性和技能水平適不適合這個運動；另外，也要看看教練是不是有經驗、有耐心。一個好的教練，不但擁有專業的技術，更懂得怎樣調動孩子的行動力。

當孩子堅持一段時間後，發現自己確實不喜歡某項運動，我們也不要過分勉強。要給孩子更多的耐心，也許多體驗幾次，孩子就能找到自己喜歡和擅長的運動了。即使有些運動不適合你的孩子，沒有關係，也可以把這段學習經歷當作一次人生的體驗。

對於一些年齡偏小或者天生內向的孩子，父母不妨選擇一些可以陪伴和參與的運動，跟着孩子一起學，因為運動不僅是鍛煉身體的一個過程，也是一個非常重要的情感經歷。親子運動很容易消除孩子的運動屏障，讓他們感覺像和父母玩遊戲一樣輕鬆。要知道，父母的一舉一動都是最容易被孩子效仿的，父母帶頭做榜樣，要比在一旁「指手劃腳」更有說服力。

市面上有很多課程都是單向的，只讓孩子自己操作，兒童瑜伽則是雙向的、可以互動的運動，非常適合父母和孩子一起來學習。不少父母帶着孩子來做體驗，第一節課下來就興奮不已，說孩子覺得有趣，願意往下學。

來學習瑜伽的孩子們性格各異，有的很內向，有的太活潑，還有的特別膽小。大多數孩子的自控力較差，如果課程吸引力不夠，現場就會很難控制。在開課的前期，我會讓父母參與進來，陪伴和引導孩子，還會在親子互動中加入一些遊戲的環節，考驗父母和孩子之間的默契度。

**不要讓孩子把瑜伽當作一種學習的負擔，不妨把它當作是一種有益身心的遊戲，讓孩子覺得運動是開心的，也是很輕鬆就能完成的。**當孩子有了進步或者表現得十分認真，我會給予一些小小的獎勵；父母在一旁也要及時地加以表揚和鼓勵，哪怕只是進步了一點點，也要讓他們感覺到自己的成功。孩子得到了認可，就能更有信心和動力，去積極主動地參與運動。

這樣的親子練習回到家裏也可以和孩子一起複習，每天堅持一小會兒，我們會發現：把運動變成一種好習慣並且愛上運動，其實並不那麼難！

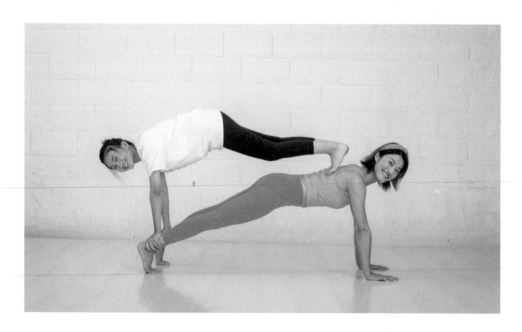

DREAM
SMILE
Enjoy Life
Imagine
BE KIND
inspire
read
Have Fun
EXPLORE
together

# ★烏蘭老師秘技★
## 讓孩子愛上瑜伽的練習：親子瑜伽

**相關練習：**空中飛人、蜘蛛上牆、划船式、小推車式、飛機式等。

**解析：**親子瑜伽非常適合成人與兒童一起互動，它能讓父母挖掘自己和孩子的潛在能力，促進親子之間感情的交流。這種練習更像是一種趣味遊戲，整個過程能給孩子和父母都帶來樂趣，孩子也更容易愛上瑜伽。

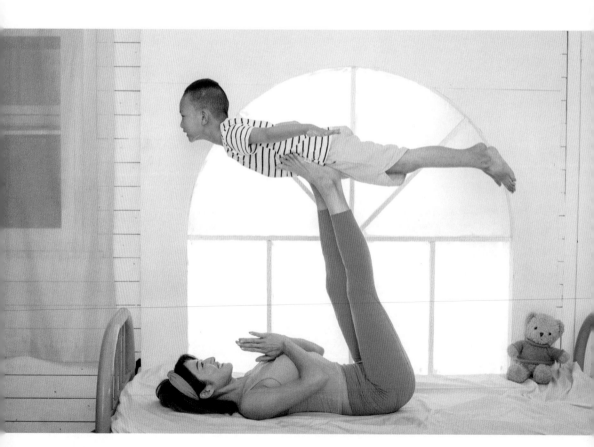

# 體式訓練——飛機式

【小飛機就要起飛了！像大鵬展翅一般，迎着朝陽，意氣風發。一路飛過叢林、越過大海、穿過雲霄，帶着夢想翱翔萬里……看！有媽媽的幫助，小飛機的姿勢多麼完美！】

**益處**

孩子：飛機式可以訓練兒童前庭器官的平衡感、空間感，塑造勇敢自信的品質。

父母：緩解腰背疼痛，增強核心力量。

親子間的練習可以促進孩子與父母心有靈犀的連接感、幸福感以及安全感的建立。

**步驟**

1. 成人與孩子面對面，成人仰臥在墊面上，彎曲雙膝，孩子站在成人膝蓋前方的墊子上；

2. 成人與孩子的雙手相握，雙腳掌均勻用力地抵在孩子的髖腹部兩側；

3. 成人慢慢地向上抬起雙腳和雙臂，將孩子的身體抬離地面；成人的雙腿垂直於地面，雙臂支撐着孩子的手臂，並與肩膀垂直；

4. 成人提醒孩子抬頭、眼睛向前看，雙腿並攏伸直、胸部向上；

5. 還原時，成人屈膝向下將孩子送回地面；

6. 擁抱寶貝，撫摸孩子背部，鼓勵。

**注意事項**

1. 可將輔具瑜伽毯墊在成人尾骨下側，保證雙腿伸直垂直地面 90 度，可使孩子保持平衡與穩定。

2. 過於敏感的孩子，可將瑜伽毯環繞孩子髖腹部位置，成人腳掌均勻受力上推，避免腳趾緊張抓孩子的腹部，造成疼痛感。

## 體能與技能，哪個對孩子更重要

在我認識的家長裏面，有很多重視孩子體能培養的。但是細聊下去，發現有一些家長是抱着「技多不壓身」的想法，而不是考慮孩子「適合甚麼樣的運動」。比如他們會給孩子報上一堆熱門的體育訓練班：籃球、羽毛球、足球、滑冰、擊劍等，理由是：學得多會得多，總有一項能達標吧？將來說不定還能成為「體育特長生」。

這種有培養孩子運動的意識是好的，但我不贊同把運動僅僅當作孩子的競技任務，更不鼓勵孩子接受過多的運動項目。這只會讓運動更像做「苦力」，也會讓孩子過於忙碌，難以愛上任何一項運動。

我想說，不管是甚麼運動，首先要能讓孩子感到快樂，還要符合孩子生長發育的特點。你知道嗎？在一些傳統的運動當中，會有一些我們意想不到的、影響孩子成長的風險，如果選擇不適合的或者不符合生理年齡的運動，極有可能會傷害到孩子的身體。

比如，一些力量型的運動，非常容易對孩子的軟骨組織造成損傷，阻礙骨骼的健康發育；還有一些專項運動，要求孩子長時間地重複同一類動作，也就是我們常說的「打球要有球技、游泳要有游技」，這就等於把體能提高到了技能的標準上了。

我的建議是，對於正在發育中的孩子來說，應當以體能訓練為主，不要太看重技能，運動的形式也應該是多樣化而不是專業化的。因為孩子整體的神經系統還未完善，過早地進行太專業的運動，會造成肌肉的不平衡，對孩子的生長發育是非常不利的。

舉例來說，孩子學習籃球，可以有助於肌肉和骨骼的拉伸，對長高、減重都起到很大的作用。但是如果為了「炫技」或者「打比賽」，不斷增加孩子的訓練強度和時間，孩子的身體負荷過大，那些長期使用的肌

肉組織很可能會因為過度使用而形成難以恢復的傷病。

　　過量的運動還很容易毀掉孩子對於運動的熱情。由於孩子的認知能力有限，往往會將這些訓練當作必須完成的任務，在進行長期高強度的練習之後，很可能會對這些運動產生排斥心理，難以堅持下去。所以不管孩子學習甚麼樣的運動，都不要「用力過猛」，能否掌握特殊的運動技能並不重要，重要的是孩子有機會享受運動帶來的樂趣，並且願意主動參與。

　　那麼，我們的孩子最需要甚麼樣的體能運動呢？我認為應該「以孩子的健康需求為中心」，運動有基礎和專業之分，學習運動的目的其實就是所謂的「收放自如」。當然，這對於孩子有難度的；所以我們不妨把孩子的運動發展看作是培養一種「運動智能」。他們最需要掌握的是基礎的「身體動作」，通過適合的運動，達到對身體各個部位的控制，進而提高運動技巧和整體的協調性。

　　甚麼樣的運動最合適孩子？從健康角度出發，孩子身體的全面均衡發育是運動的前提，我會推薦一些強度較低並且有韻律的有氧運動，如瑜伽、步行、慢跑、騎自行車等，這類運動通常對技能的要求不高，但可以增強孩子的心肺功能和大腦供氧，也利於堅持。我不鼓勵孩子練習太過力量型的運動，選擇一些可以提高身體柔韌性的伸展運動和牽拉運動是很好的，比如瑜伽、健身體操、舞蹈等。這類運動雖然有一定的技能要求，但對孩子沒有特別的強制性。

　　我在給兒童瑜伽老師上培訓課的時候，就一再強調，不必過於強求孩子動作的完成度和準確性，體位並不是最重要的，也沒有所謂的「標準」。因為瑜伽不是一門競技運動，也不是高難度體式的「較量」，不論動作是否到位都能得到鍛煉的效果。就像花朵的開放過程，有蓓蕾、初放、綻放和怒放，每個瞬間、每個階段都是美的。

瑜伽的世界沒有別人，只有自己。——今天的自己與昨天的自己是否有所不同？收穫了甚麼？這才是最重要的。所以，量力而行，盡自己最大的努力，就是完美的。

## 附：適合不同年齡段的運動方式

### 1~3 歲幼兒期

要選擇提高孩子運動協調能力的活動，例如爬行、攀登、跑、跳，都是很好的運動形式。可以結合一些有趣的遊戲進行。

烏蘭老師的提醒：

這一時期的孩子缺乏安全意識和自我保護能力，因此盡量選擇一些簡單的運動。

### 4~5 歲幼兒期

適宜進行室外活動，接受日光浴、空氣浴，做體操、跑步、打球等，較大的孩子可以多做一些彈跳為主的運動，特別是跳高、跳繩和引體向上等運動對身高的增長都有益，同時兒童瑜伽、健身操、球類運動等都是很好的運動項目。

烏蘭老師的提醒：

讓孩子順應自己的天性，選擇他們所偏好的體育項目，這也是培養他們喜歡體育運動的一個好方法。

### 6~7 歲兒童期

適宜參加一些低強度的有氧運動，比如兒童瑜伽、騎自行車、游泳、滑冰等。

烏蘭老師的提醒：

在這個年齡段的生長和機能的發育都相對緩慢，尤其是心血管系統機能的發育比運動系統的發育還要遲緩，因此要避免強度過大或難度過高的運動。

### 8~12 歲少兒期

這個年齡段的孩子，在力量、速度、耐力以及靈敏性等方面都具備了一定的基礎。此時，可以定向培養孩子的運動能力，比如籃球、羽毛球、網球等體育項目；也可以通過兒童瑜伽的體式和呼吸練習來強健骨骼發育、加強肌肉的力量和身體的協調性。

烏蘭老師的提醒：

此時正是孩子身體成長速度較快的時期，骨骼還相對脆弱，父母應給予適當的監督，盡量不讓孩子參加有對抗性的劇烈項目，同時還要避免運動過度，以免受傷，影響正常的生理發育。

### 附：提高孩子運動體能的要點

1. 飲食均衡、多元化，不挑食、不偏食；

2. 養成早睡早起的作息習慣，保證充足的睡眠；

3. 減少不良的生活習慣，比如長時間玩電子遊戲、看電視等，多參與戶外活動，接觸大自然；

4. 運動要講究勞逸結合、循序漸進，不能一味追求高強度的運動；

5. 選擇適合孩子身體發育特點的運動，特別是有氧運動，例如兒童瑜伽、游泳、爬山、跑步等。

## 怎樣預防運動帶來的傷害

2016 年，美國斯坦福兒童健康中心（Stanford Children's Health）曾發佈了一份關於兒童與青少年運動損傷的統計報告：在美國，每年有超過 3000 萬的兒童和青少年參加各類體育活動，其中因為運動損傷入院治療的人數超過了 350 萬。

作為父母，對於兒童運動受傷要有一個正確的認識，不能因為害怕孩子受傷，就過度保護、不讓孩子參加運動，也不能只鼓勵孩子運動而忽視了安全性。

一般來說，兒童因運動受傷的概率最大的部位集中在腳踝、頭部和手腕，其次是膝蓋和面部。最常見的傷情是韌帶損傷、肌肉拉傷、關節損傷、生長板損傷等，嚴重的還有骨折和腦震盪。面對這麼多的運動風險，怎樣做才能預防運動帶來的傷害呢？我的總結是，至少有一半以上的運動損傷都是可以避免的。

對孩子來說，無論參與甚麼運動，都不要超出身體可以承受的運動強度。因為體育運動的能量都是向外釋放的，屬消耗類的運動，運動過量的話就會加重心臟的負荷。對於參加比賽的孩子來說，正確使用一些技巧來避免運動傷害是非常有必要的。另外，在運動之前增加一些肌肉的訓練，也可以在一定程度上預防受傷的發生。

孩子在運動的時候，一旦身體突然出現任何不適或者感到疼痛，就應該立刻停止運動，盡快就醫檢查，防止疲勞過度或傷痛加重，對孩子造成不可挽回的傷害。

從我開始傳授兒童瑜伽以來，總會聽到家長們關於安全的疑問：孩子練習瑜伽安全嗎？會不會容易受傷？事實上，兒童瑜伽是一種區別於其他運動形式的運動，它既沒有體力的要求，也沒有年齡上的限制，從

兒童到老人，任何年齡段的人都可以加入練習。當然，不同年齡段的學習方式和重點會有所不同。

在我的理療課堂上，曾經接收過一些受到過運動損傷的孩子，我很清楚怎樣通過瑜伽去幫助他們緩解運動造成的傷痛；另外，對於一些經常參加各種運動的孩子，我也會設計一些輔助訓練，幫助他們預防和減少運動的傷害。

怎樣通過瑜伽來預防運動的傷害呢？首先，我會對孩子的身體做一個全方位的評測，看看他的平衡感如何？柔韌性強不強？有沒有功能性障礙？然後，針對孩子的體質和自身的狀況，制定出一個適合他的訓練方案。這個練習和其他的運動是沒有任何衝突的，我們完全可以把它作為交叉練習方式納入孩子的運動計劃當中。

比如，兒童瑜伽裏的體位法是建立在正位的基礎上，每個體式都關注骨骼和肌肉的正位，並且遵循身體的運動特點，可以避免骨骼的錯位。一些拉伸的練習，也可以增加韌帶、關節和肌肉的運動效能，減少肌肉組織的拉傷。孩子增加了臂力、腰力和耐力，再進行其他體育運動會感覺更加輕鬆。所以，我建議孩子在進行其他運動之前，不妨把瑜伽當作熱身的練習，可以讓身體做好充足的準備，包括心肺功能、肌肉延展性、關節靈活度等，以防止超出身體所能承受的運動強度從而引發各種傷害。

運動之後，孩子的身體會感到非常疲勞。這時，也可以通過瑜伽來進行放鬆。雖然瑜伽也是一種運動，但和其他體育運動不同，瑜伽的能量是向內收斂的，屬補充和提升精力的運動，可以消除身體的緊張感和壓力感，能夠讓孩子在最短的時間裏恢復身體的活力。

最後，我想要強調的是，任何運動、即使是溫和安全的運動，也需要有正確、恰當的指導方法，所以跟隨有經驗的、可以信任的導師練習，是提高安全係數、減少運動傷害的重要前提。

# ★烏蘭老師秘技★

## 促進骨骼發育的練習：站立體式、力量訓練類體式

**相關練習：**山式、三角伸展式、戰士二式、站立體前屈式等。

**解析：**骨骼是人體內最大的「鈣倉庫」，也是人類站立和行走的支點。站立體式能加快骨骼的血液循環，調節人體血鈣的平衡；力量訓練類體式，能夠促進骨骼對表面沉積鈣的吸收，加強關節的穩定性；這兩種體式練習的結合，可以強化脊柱、肌肉的力量和韌性，幫助骨骼承載身體的重量。

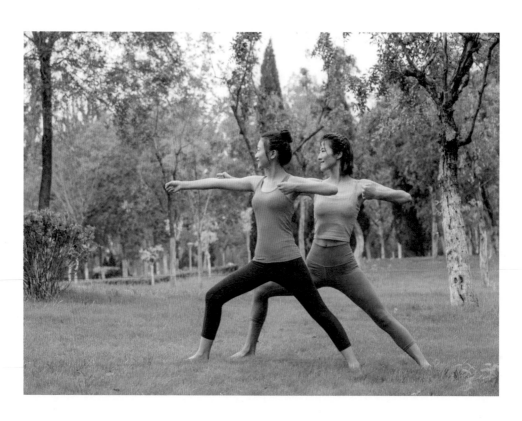

## 體式訓練一：射箭式 Archery Pose（源於三角伸展式）

【不會開弓射箭？沒關係！讓我們試一試用身體來代替弓和箭，當一回小小的射箭手吧！】

### 益處

射箭式有助於擴張胸腔、伸展脊柱、穩定骨盆、促進四肢骨骼的健康發展；增加回流心臟的血液量，提高兒童的心肺功能、提升身體的能量。

### 步驟

1. 山式站立，雙手叉腰，雙腳站立在墊子前端，右腳向後退一大步，身體轉向正右方，右腳尖指向正前方，左腳尖指向靶心（身體左側），拉弓射箭需要雙腳根基的穩定；

2. 吸氣，雙手臂向兩側伸展；呼氣，後方的手臂繞過體後，落在後側腰上（反弓射箭的姿勢），上身緩慢向左向下伸展，左手落於小腿上方的位置；

3. 吸氣，伸展脊柱，將「弓弦」打開，伸展右臂向上，把頭部當作箭，頭頂朝向靶心的方向，保持 3~5 組自然呼吸；呼氣，眼睛看向左方的手指尖，右臂還原落回身體後側腰部；

4. 吸氣，上身慢慢回正，雙手護腰，右腳向前一步，雙腳並攏，回到墊子的前端站立；

5. 換另外一側進行練習。

### 注意事項

1. 頭頸部後側和脊柱保持在一條直線上，雙臂伸直保持在一條直線上，髖部端正，初學兒童眼睛看向正前方，避免摔倒；

2. 膝關節避免過度前伸。

## 體式訓練二：帆船式 Sailing Pose（源於戰士二式）

【爸爸是船，媽媽是帆，我是小小的帆船，揚帆啟航，一路駛向家的港灣。有爸爸媽媽指引我，風浪再大也不怕……】

 益處

帆船式是一個全身伸展的體式，也是力量與平衡同時得到訓練的體式。這個體式能夠增強兒童根基的穩定性、促進骨骼的發育，使雙腿和雙臂更強壯、腰部也更靈活有力。

 步驟

1. 山式站立，雙腳打開一條腿的距離；

2. 吸氣，雙臂向兩側伸展，如同打開的船帆向前航行；

3. 呼氣，屈右膝，右大腿平行於地面，膝蓋前方不可以超過腳尖，眼睛看向右手指尖，上半身與地平面保持垂直；

4. 吸氣，伸直右腿，雙臂向上伸展，揚帆起航，脊柱向上伸展，動態屈膝、伸直練習三組；

5. 呼氣，雙手護腰，準備靠岸，還原站立到墊子前端；

6. 吸氣，換另外一側對等練習；

7. 呼氣，還原山式站立。

**注意事項**

1. 骨盆要保持中正，上半身與地平面保持垂直；

2. 屈膝時，大小腿相互垂直，小腿與地面保持 90 度，膝蓋與腳趾保持同一方向。

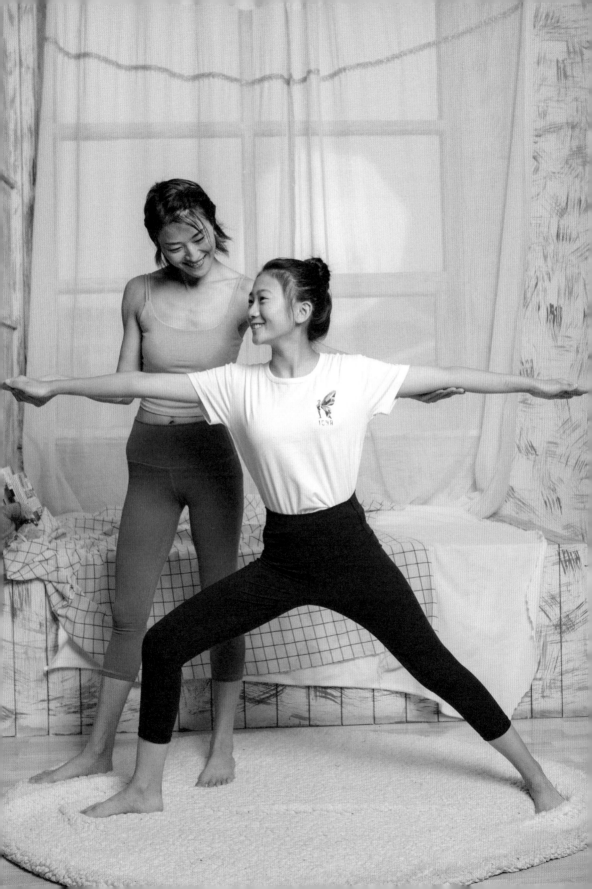

# 兒童瑜伽，孩子成長的私人醫師

**【問卷】**

這是一份寫給父母的問卷調查，針對的是兒童基本的身體健康狀況。

1. 您的孩子會經常生病嗎？比如每到季節變換，就很容易感冒、發燒、腹瀉？每次生病的時間持續多久？通常會選擇吃藥、打針還是輸液進行治療？

2. 您的孩子身高、體重和體型達標嗎？有沒有偏瘦或者偏胖？身高和同齡的孩子相差大嗎？

3. 您的孩子飲食習慣正常嗎？有沒有挑食和偏食的毛病？愛吃垃圾食品嗎？孩子每天進餐的時間有規律嗎？

4. 您的孩子喜歡運動嗎？孩子在學習走路和其他運動的時候四肢的平衡能力怎麼樣？有沒有出現容易摔跤的現象？

5. 您的孩子上學了嗎？孩子的坐姿和站姿是不是端正的？有沒有出現含胸、彎腰、駝背、高低肩等現象？

**【烏蘭提示】**

作為父母，要多關注孩子的身體狀況，仔細對照一下上面的問卷，看看您家的孩子都存在哪些問題。如果有超過半數的問題，就需要家長多加注意了！接下來，我會逐一展開，給我的個人建議和提醒。

## 孩子體弱多病的根源

都說孩子是上天送給父母的禮物，每個父母都希望孩子生來就是健康完美的，但人無完人，有的孩子一出生就帶着缺陷，還有些孩子生來體質就很差，經常容易生病。

心心就是一個體弱多病的孩子，剛出生不久就住過好幾次醫院。在幼兒園也經常生病，每到換季的時候就很容易感冒，還會經常反覆、折騰好多天。爸爸媽媽對她極盡呵護，中醫調理、營養保健都試過，可總是沒有多大的效果。父母很擔心，也很焦急：這是甚麼原因呢？難道孩子天生體質差沒辦法改善嗎？

我們知道，孩子的體質有很大部分是和遺傳有關的，父母的體質會直接影響到孩子，不過很多情況是可以通過後天的努力慢慢改善的。可是如果孩子經常的反覆的生病，大多是因為孩子的免疫系統不夠強大的緣故。

每個人與生俱來就擁有世界上最好的醫生——免疫系統，它就像是我們身體的「衛士」，負責保衛身體，免受細菌、病毒等「敵人」的入侵。孩子的「第一道免疫防線」來自母體，從生下來的時候，就已經擁有了媽媽的免疫抗體；所以 6 個月內母乳餵養的嬰幼兒不容易生病。但是，6 個月以後，母體的免疫抗體就基本消失了，而孩子自身的免疫系統還不夠完善，直到 6 歲之前，孩子都處於「生理性免疫功能低下」的狀態，免疫球蛋白水平較低，對抗致病因子的能力較差，很容易受到「敵人」的攻擊，感染各種疾病。

很多父母一遇到孩子感冒、咳嗽、發燒就非常緊張，馬上帶孩子去醫院，主動要求給孩子打針、輸液、服用抗生素。其實，經常打針、輸液會降低孩子自身的抵抗力，過多地服用抗生素也會提高病菌的耐藥性，破壞孩子體內正常的菌群，還會造成肝臟功能受損。俗話說「能吃藥就不打針，能打針就不輸液」，說的就這個道理。

還有一些父母為了提高孩子的免疫力，經常給孩子吃各種補品、保健品或維他命，還會要求醫生開一些提高免疫力的藥物。對此我想說，如果孩子不是先天免疫系統有問題，就沒有必要特別補充營養素，擅自亂補或者補過頭了，反而會干擾孩子的免疫力。

怎樣科學有效地提高孩子的免疫力呢？孩子生長發育迅速，代謝旺盛，需要足夠的體力。除了健康的飲食和充足的睡眠，適當的運動也可以促進人體的內循環和內分泌，從而提高自身的免疫力。

但是家長們一定要注意，只有適度的、循序漸進的運動才是有效的。因為在人體內有一種自然殺傷細胞（NK 細胞），是抵抗病毒入侵人體的第一道防線，過量或高強度的運動會降低或減少 NK 細胞的活性和數量；所以過度鍛煉不但沒有效果反而會降低免疫力。

從小練習瑜伽，對於增強體質和提高免疫力都有着極大的幫助。這是因為兒童瑜伽能夠有效地增強孩子的心肺功能，保持呼吸系統的健康；同時，還能增加血液裏的含氧量和免疫細胞的活力，提高新陳代謝的能力，使孩子的免疫系統保持最佳的狀態。

在我們的身體裏，還有一個很重要的免疫器官——胸腺，它最大的本領就是分泌胸腺激素和處理 T 淋巴細胞，產生抵禦病菌的抗體，殺傷外來入侵的「敵人」；所以被稱為「免疫大王」。瑜伽練習裏有很多體式和呼吸法都能夠刺激到胸腺的功能，胸腺分泌功能增強了，身體的免疫能力也就隨之提高了！

需要提醒的是，胸腺最發達、最活躍的時期是從出生到幼兒的階段，這個階段也是胸腺輸出功能最強勁的時期，到了青春期以後就會逐漸退化了。所以要提高孩子的免疫力，一定要從小抓起、盡早抓起！

# ★烏蘭老師秘技★

## 提高免疫力的練習：扭轉類體式、前屈類體式、後彎類體式

**相關練習：**簡易坐扭轉式、鴨行步式、坐立山式、天鵝式、單腿抱膝式、眼鏡蛇扭動式等。

**解析：**扭轉類體式能夠增強脊柱彈性，促進人體的消化系統、循環系統、呼吸系統和神經系統的平衡發展，使整體的免疫系統得以正常地運作；前屈類體式能夠平衡下行氣、放鬆副交感神經，通過增強脊柱兩側的血液流量，改善人體微循環，提高孩子的免疫力；後彎類體式可以刺激甲狀腺、提高心肺功能，進而增加呼吸系統的免疫力，預防和減少疾病的產生。需要注意的是，前屈類體式和後彎類體式在練習編排上要合理搭配，使身體各部位得到平衡的發展。

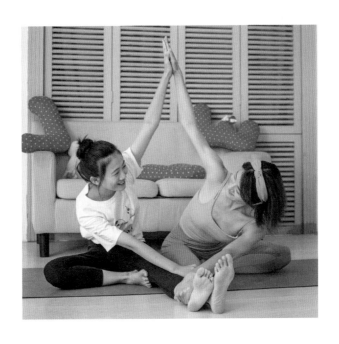

## 體式訓練一：貓頭鷹式（源於簡易坐扭轉式）

【我喜歡白天睡覺，夜晚出來站崗。我的頭可以四處轉動，別看我睜一隻眼、閉一隻眼，誰也逃不過我的法眼。我就是大名鼎鼎的「黑夜衛士」——貓頭鷹】

**益處**

貓頭鷹式能通過擴展胸腔、刺激胸腺來提高呼吸機能；通過按摩腸胃改善消化功能及排泄功能；通過拉伸背、肩、頸部的肌肉和韌帶，預防肩頸方面的疾病，此外，還可以緩解眼部不適，有效地改善視力。

**步驟**

1. 簡易盤坐，雙手放於膝蓋上，握緊膝蓋，如同貓頭鷹站在樹杈上；

2. 吸氣，脊柱向上伸展，肩膀下沉，坐骨向下紮根；

3. 呼氣，上身帶動右手臂水平向後扭轉，將左手置於右側膝蓋上，右手指輕觸地面，保持 5 組自然呼吸；

4. 吸氣，上身還原正中，雙手回到膝蓋上；

5. 換另外一側對等練習。

**注意事項**

1. 坐骨紮根，腰背挺直，避免含胸駝背地向後扭轉；
2. 未滿 14 歲的兒童，禁用進階加強扭轉的體式。

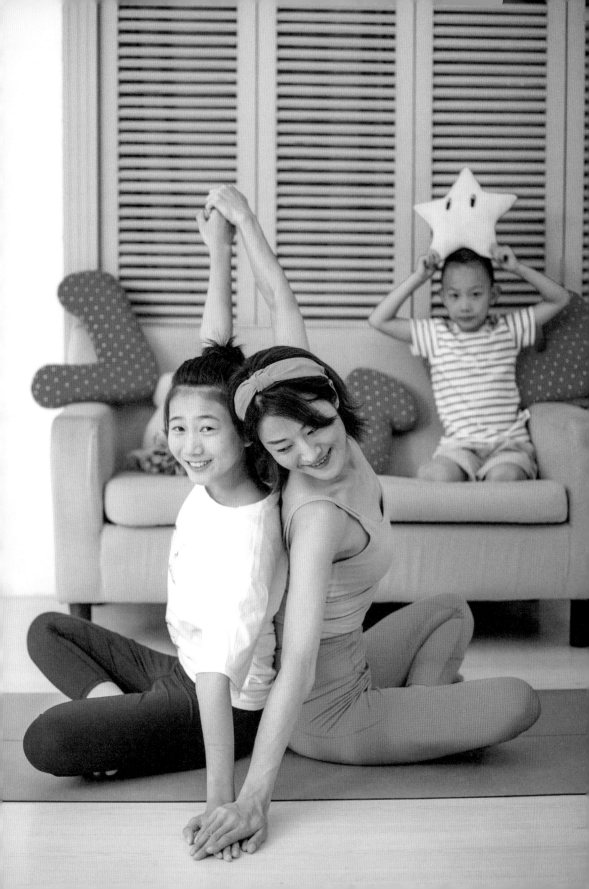

## 體式訓練二：蛇式 Snake Pose（源於眼鏡蛇扭動式）

【樹洞裏有一個長長的房子，裏面住着一條小小的青蛇。春天來了，小青蛇打開蜷曲的身體，慢慢地扭動着，鑽出樹洞、爬上了樹梢，再敏捷地向樹頂爬去⋯⋯】

**益處**

蛇式能增加脊柱的彈性，促進胰臟、肝臟等器官的活動；同時還能通過活化「心輪」（位於胸部中間，七脈輪中的第四脈輪）及平衡下行氣，提高身體的免疫力。

**步驟**

1. 跪坐，臀部坐向腳跟，上半身貼靠在大腿上，雙臂向前伸直，與肩同寬，額頭觸地，呈大拜式；

2. 吸氣，抬頭，五指張開，眼睛向前看，彎曲雙肘，小青蛇準備出洞，上身向前穿過雙手之間，啟動背部肌肉，慢慢抬高上半身，眼睛看向樹梢，伸展後背，保持順暢的呼吸；

3. 「小青蛇」轉頭向後，看向自己的尾巴，左右扭轉身體；吸氣，舒展胸部前側，肩膀向後展開；

4. 呼氣，身體落回墊子，俯臥休息。

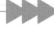

**注意事項**

1. 避免肘部過伸；
2. 胸腔向上提，雙肩後展下沉。

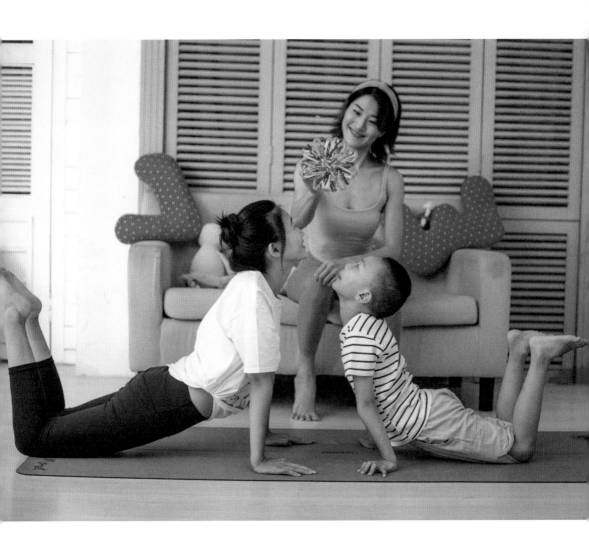

## 「小胖墩」和「豆芽菜」，都是體質的問題嗎

從出生開始，孩子的長勢問題就備受全家人的關注。有的孩子「長勢喜人」，胖乎乎的特別可愛，可是眼看到了上學的年齡，孩子的「嬰兒肥」一點沒下去，變成了班上的「小胖墩」；還有的孩子生來面黃肌瘦、一副營養不良的樣子，就像一根「豆芽菜」，怎麼「催肥」都沒有用。過胖或過瘦難道都是孩子體質的問題？

其實，孩子的高矮胖瘦除了遺傳父母的基因，還取決於後天的成長環境，包括飲食營養、生活習慣、運動量等。

吃得好動得少，是很多孩子成為「小胖墩」的直接原因。孩子愛吃零食、膨化食品、高脂肪高熱量的食物、洋快餐等垃圾食品，再加上運動量不夠，攝入的熱量無法被消化，就會轉化為堆積的脂肪。不愛運動的孩子容易變胖，而胖孩子也懶於運動，如此惡性循環，最終造成了肥胖。

很多家長認為「孩子胖點沒關係，看起來更健康」。其實，如果孩子體內的脂肪過多，對於健康的危害是很大的。肥胖不但影響美觀，還會導致脂肪代謝異常、糖代謝異常，更容易引發糖尿病、脂肪肝、高血壓等疾病。

和「小胖墩」相比，很多瘦弱的「豆芽菜」日常飲食並不差。家長們也很困惑，家裏條件不差、營養也不缺，怎麼孩子卻越養越瘦了呢？

我們先檢查一下孩子的身體有沒有不健康的因素，比如貧血、脾胃虛弱、營養不良等，如果這些可能性排除掉了，就回到了飲食和運動的問題上。膳食結構不合理、偏食、挑食、營養不平衡、缺乏鍛煉都是「豆芽菜」的主要成因。

有的父母認為，孩子瘦點沒關係，只要不生病就沒問題。這樣的認識也是有偏差的，孩子太瘦弱，胸廓會比較小，胸腔裏的心、肺等臟器的發育質量就會受到影響，嚴重的還會造成缺鐵性貧血、佝僂病等。體格發育不好，成年以後患慢性病的風險也會比正常人要高得多。

對於「小胖墩」和「豆芽菜」，想要改變體型，就得「管好嘴，多動腿」，從根本上改變不良的生活方式。「管好嘴」就是糾正不良的飲食習慣，保證營養的均衡。「多動腿」就是要加強運動，保證足夠的運動時間和運動強度，並且堅持下去。

由於體型過胖和過瘦，在選擇運動的時候一定要講究科學性和安全性。我的建議是一開始不要參加長跑、足球、籃球之類的激烈運動，因為這些運動的消耗量較大，孩子的身體狀況可能承受不了。正確的做法是應該先以調整運動能力為主，加強身體的平衡性、敏捷性和柔韌性，比如散步、慢跑、登樓梯、游泳、騎自行車等，兒童瑜伽也是非常適合的運動。

同樣學習瑜伽，針對體型不同的孩子，我也會給他們不同的指導。舉例來說，對於過瘦的孩子，我會建議他們做一些肌肉和骨骼的訓練，加強肌肉的力量和骨骼的健壯；還可以多做一些擴胸、上臂提舉等動作，促進胸肌的發達和胸廓的展開。

針對過胖的孩子，則需要加入一些腰腹的動作和彎曲的姿勢，來幫助燃燒脂肪、塑造線條。需要注意的是，針對減肥的練習並不是強度越大越好，只有持久的、強度低的運動才能消耗多餘的脂肪，但是也不要為了加快效果而一味地延長運動時間；因為這樣會產生大量的代謝廢物，機體來不及清理就容易造成堆積，反而會影響減肥的效果。

前面我們說過飲食對孩子體型的影響，其實很大一部分原因都是消化系統紊亂導致的。我們的消化功能是否正常，取決於內分泌系統，內分泌又由

體內的自主神經系統控制和調節。通過瑜伽裏的調息練習，可以有效地調節自主神經系統，促進食物的消化吸收、加速新陳代謝，再配合體位給身體腺體以壓力，就能保證內分泌系統的正常和平衡。

　　從現在開始，讓我們的孩子都伸出胳膊、邁開腿，「動起來」吧！要消除「小胖墩」與「豆芽菜」的煩惱，其實並不那麼困難。

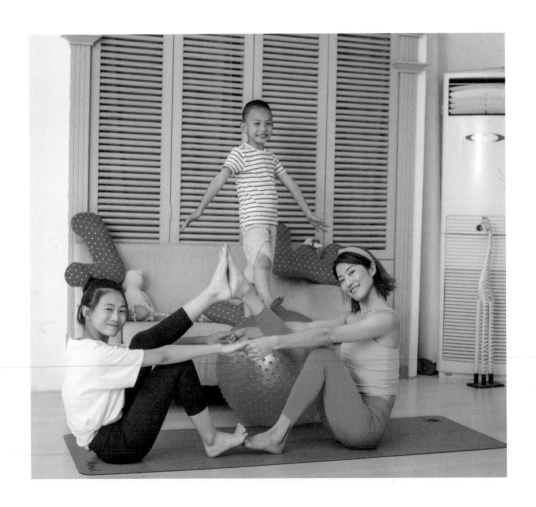

# ★烏蘭老師秘技★

## 調整體態的練習：前屈類體式、扭轉類體式、核心訓練類體式

**相關練習：**拜日式、蹬自行車式、下犬式、坐角式、船式等。

**解析：**調整體態所針對的問題，一種是過瘦，另一種是過胖，二者都和兒童的消化系統（消化、吸收和排泄功能）有關。想要擁有健康的體態，除了均衡飲食之外，還需要科學的鍛煉。前屈類、扭轉類及核心訓練類體式能夠增大腹壓、健體塑形，並能通過體式刺激脾經和胃經，調理整個消化系統，改善過瘦和過胖的問題。

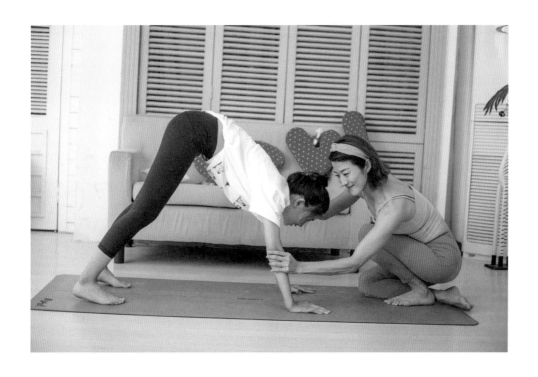

## 體式訓練一：彩虹式 Rainbow Pose（源於坐角側伸展式）

【雨過天晴，烏雲散去，一道美麗的彩虹，掛在了天空。赤、橙、黃、綠、青、藍、紫，哇！真像一座七彩的拱橋……】

**益處**

彩虹式能拉伸大腿內側、側腰及手臂，刺激脾經等經絡，改善由脾虛濕阻導致的兒童肥胖症。

**步驟**

1. 山式坐姿，雙腿伸直，雙腳並攏，腳尖向上，雙腿向兩側打開 90~120 度，雙手放在身體前方，吸氣，抬高左手臂，右手臂放於身體前側；

2. 呼氣時，用左手臂從左側到右側劃出一道彎彎的彩虹；

3. 換另一側練習，劃出另一道彩虹。

**注意事項**

1. 身體側彎時，側腰等長伸展；
2. 雙肩對等在一個平面內，保持頭、頸、背處於一條直線。

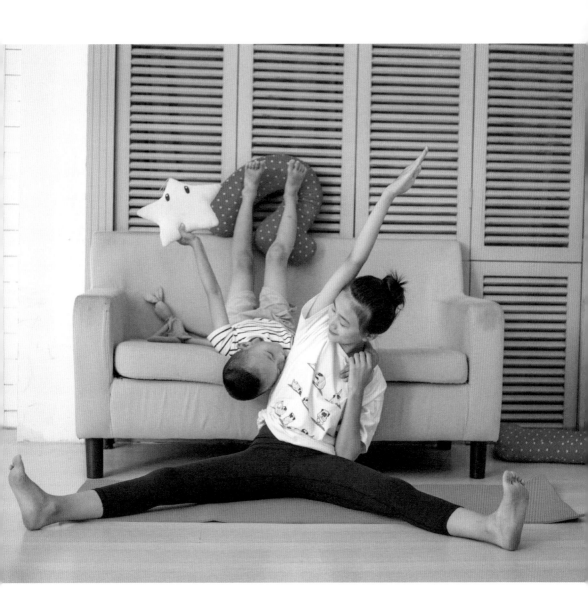

# 體式訓練二：蹬自行車式 Bicycle Pose

【丁零零，自行車走起來！穿過大街、穿過小巷，就像多了一雙腿，想去哪兒就去哪兒。一不小心，自行車被蹬上半空了，哇！空中騎行的感覺太棒了！】

**益處**

蹬自行車式訓練的是兒童的腰腹力量，有助於鍛煉雙腿、消除肚腩、強健腰腹部的核心肌肉群。在運動的過程中，能夠按摩腹內臟器，促進消化，提升下行氣的能量。

**步驟**

1. 仰臥在墊子上；

2. 雙手握拳，手臂向上抬高 90 度，彷彿握在車把上，收緊腹部，雙腿抬高 90 度；

3. 彎曲雙膝，配合自然呼吸，在空中按順時針和逆時針交替做蹬自行車的動作；

4. 以快慢 2 種節奏交替練習 2~4 分鐘，慢慢落回四肢。

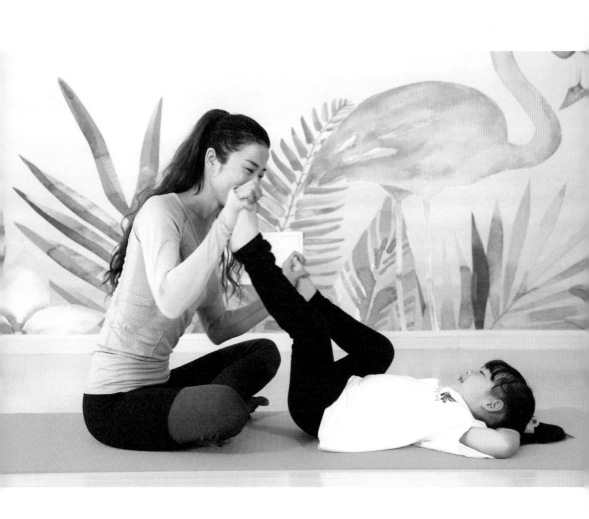

## 附：科學・營養——瑜伽食物的分類

瑜伽是一種生活科學，它提倡健康、自然的生活方式。而健康的生活方式中最重要的一點就是養成良好的飲食習慣。瑜伽科學中把食物分為三種類別：

### 1. 悅性食物

這類食物色香、味美，富有營養，食用後極易消化，在體內不易堆積尿酸及毒素，是最健康的食物。這類食物很少用香料和調味品烹製，非常有益身心，可以使身體變得健康輕鬆、活力充沛，並且保持心情愉快。如水果、穀物、豆類、果仁、各種蔬菜、奶製品等。

### 2. 變性食物

這類食物是通過各種刺激性強的調味品烹製的。食用後會使人變得好動，若食用過多，會使人變得過分積極、煩躁不安，甚至產生各種情緒而失去鎮靜平和。如咖啡、濃茶、泡菜、醬油、巧克力、可口可樂、汽水等。

### 3. 惰性食物

這類食物通常是放置了很久或是經過煎炸烘烤的食物，食用後容易引起倦怠、疾病和反應遲鈍，同時很容易使人發胖。如各種肉類、蛋類、煙、酒、大蒜、味精等。

科學的瑜伽飲食建議：多吃悅性食物，少吃變性食物，儘可能不吃惰性食物。

## 表 1　0~10 歲兒童身高體重標準表

| | 體重（kg） | | 身高（cm） | |
|---|---|---|---|---|
| | 男 | 女 | 男 | 女 |
| 1 月 | 3.6-5.0 | 2.7-3.6 | 48.2-52.8 | 47.7-52.0 |
| 2 月 | 4.3-6.0 | 3.4-4.5 | 52.1-57.0 | 51.2-55.8 |
| 3 月 | 5.0-6.9 | 4.0-5.4 | 55.5-60.7 | 54.4-59.2 |
| 4 月 | 5.7-7.6 | 4.7-6.2 | 58.5-63.7 | 57.1-59.5 |
| 5 月 | 6.3-8.2 | 5.3-6.9 | 61.0-66.4 | 59.4-64.5 |
| 6 月 | 6.9-8.8 | 6.3-8.1 | 65.1-70.5 | 63.3-68.6 |
| 8 月 | 7.8-9.8 | 7.2-9.1 | 68.3-73.6 | 66.4-71.8 |
| 10 月 | 8.6-10.6 | 7.9-9.9 | 71.0-76.3 | 69.0-74.5 |
| 12 月 | 9.1-11.3 | 8.5-10.6 | 73.4-78.8 | 71.5-77.1 |
| 15 月 | 9.8-12.0 | 9.1-11.3 | 76.6-82.3 | 74.8-80.7 |
| 18 月 | 10.3-12.7 | 9.7-12.0 | 79.4-85.4 | 77.9-84.0 |
| 21 月 | 10.8-13.3 | 10.2-12.6 | 81.9-88.4 | 80.6-87.0 |
| 2 歲 | 11.2-14.0 | 10.6-13.2 | 84.3-91.0 | 83.3-89.8 |
| 2.5 歲 | 12.1-15.3 | 11.7-14.7 | 88.9-95.8 | 87.9-94.7 |
| 3 歲 | 13.0-16.4 | 12.6-16.1 | 91.1-98.7 | 90.2-98.1 |
| 3.5 歲 | 13.9-17.6 | 13.5-17.2 | 95.0-103.1 | 94.0-101.8 |
| 4 歲 | 14.8-18.7 | 14.3-18.3 | 98.7-107.2 | 97.6-105.7 |
| 4.5 歲 | 15.7-19.9 | 15.0-19.4 | 102.1-111.0 | 100.9-109.3 |
| 5 歲 | 16.6-21.1 | 15.7-20.4 | 105.3-114.5 | 104.0-112.8 |
| 5.5 歲 | 17.4-22.3 | 16.5-21.6 | 108.4-117.8 | 106.9-116.2 |
| 6 歲 | 18.4-23.6 | 17.3-22.9 | 111.2-121.0 | 109.7-119.6 |
| 7 歲 | 20.2-26.5 | 19.1-26.0 | 116.6-126.8 | 115.1-126.2 |
| 8 歲 | 22.2-30.0 | 21.4-30.2 | 121.6-132.2 | 120.4-132.4 |
| 9 歲 | 24.3-34.0 | 24.1-35.3 | 126.5-137.8 | 125.7-138.7 |
| 10 歲 | 26.8-38.7 | 27.2-40.9 | 131.4-143.6 | 131.5-145.1 |

在公園散步的時候，我經常會見到跟着父母蹣跚學步的孩子，小小的身體，走起路來搖搖晃晃的，一個不小心就摔倒了。孩子在一歲左右走路摔跤是很正常的，因為還掌握不好平衡；但是如果到了三四歲還經常走路摔跤的話，就不太正常了，很可能是因為其平衡能力欠佳，從而影響到了身體的穩定性。

當然，平衡能力不僅僅指孩子是否能夠走穩路，還包含了很多我們平時注意不到的問題。作為父母，不妨細心地觀察一下孩子：是不是站沒站相、坐沒坐相？拿東西總是拿不穩？走直線時身體總在晃來晃去？稍微受到一點撞擊或者阻礙就很容易摔跤？學習騎車、輪滑的時候，是不是非常費勁？

一旦發現這些狀況，就要注意孩子的平衡問題了。平衡能力是孩子走、跑、跳、攀、蹬等動作的基礎，也是多重感覺發展的動作能力。比如說一個簡單的抬頭動作，當孩子控制自己抬起腦袋時，孩子的平衡感就已經感受到了姿勢的變化，並把這些感覺信息傳遞給大腦。如果沒有平衡能力，恐怕孩子連直立行走都做不到呢！

孩子的平衡能力較差，不僅影響身體和動作的靈活性，導致出現四肢運動不協調等狀況，還會影響大腦的協調性；而大腦的協調性不好，就會影響孩子語言組織能力及數理化能力的發展。所以，孩子平衡能力的強弱直接影響到學習能力的發展。

那麼，想讓孩子掌握良好的平衡能力以達到「穩中求勝」，應該怎麼做呢？從出生開始，孩子的所有活動幾乎都是圍繞着平衡感展開的。所以要調整平衡感，就必須強化初期的運動，讓身體和地心引力之間建

立起微妙的協調性。不妨多讓孩子做一些能提高運動能力和強化平衡感的訓練，包括靜態的和動態的活動練習，來提高他的平衡能力。

我們可以從孩子出生開始，為他設計不同階段的平衡練習，特別是0~3歲是培養孩子平衡能力最關鍵的時期。比如在孩子學會走路之前，可以多練習爬行，不要小看爬行，它可以鍛煉孩子的骨骼和肌肉的力量，孩子不但要用小手、小腳支撐身體，還會不斷地抬頭、仰脖，這些運動能夠進一步提高孩子的大腦控制能力和手眼協調的能力。

3歲以後，可以通過感統球去訓練孩子的平衡能力，刺激皮膚的感受。我們的皮膚有四種感受，分別是冷覺、熱覺、痛覺和觸覺。通過感統球訓練可以加強皮膚感受器的接收，喚醒觸覺，促進感覺器官發育，增強孩子的平衡感。

6歲開始，孩子可以做一些平衡類的瑜伽體式練習，來加強身體對平衡的覺知。在練習中要保持姿勢、呼吸和意識的同步，動作要穩，呼吸要均勻、緩慢，意識要集中，不要東張西望，而要找到一個穩定點。

比如兒童瑜伽中的「樹式」體式，要求單腿站立，伸展腿部和胸部的肌肉，強健大腿、小腿和腳踝，可以提高身體的平衡能力。孩子一開始可能還做不到單腿站立，身體也容易來回搖晃。沒關係，可以想像一下我們走在鐵軌或者馬路牙子上的時候，身體也會左右晃動，只要打開雙臂找到平衡點就能讓自己穩住了。在做平衡體式的時候也會用到這樣的方法，先保持冷靜、調動身體的肌肉，然後將注意力集中在一個固定的點上，多作嘗試，慢慢地就會掌握好平衡了。

瑜伽很重視平衡的成長；所以，不要讓孩子只局限於單一的體位法練習，而是要通過各種多樣化的練習來平衡身體的每個部位。我們的身體就像一台構造精密的機器，由大大小小的零件組合而成，只有當這些零件維持一種和諧、均衡的關係時，這台機器才能運轉自如。

除了體式，呼吸也很重要，當身體與呼吸合而為一時，就能打通心靈的通道，提升到心理的平衡上。只有身、心、靈三個層面都達到了平衡，我們才能感受到甚麼是真正的身心愉悅。

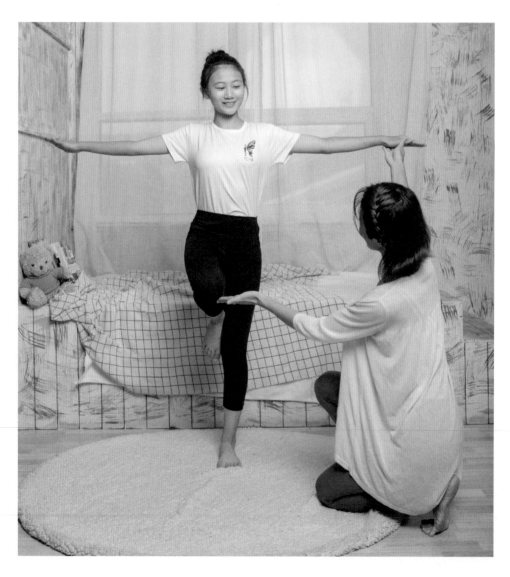

# ★烏蘭老師秘技★

## 提高平衡力的練習：站姿體式、平衡類體式、核心訓練類體式

**相關練習：**山式、樹式、三角伸展式、風吹樹式、幻椅式、戰士三式、半月式等。

**解析：**在所有的體式中，身體接觸地面的部位，通常是這個體式的根基。提高兒童的平衡力，需要循序漸進，先從訓練根基的穩定性開始。對站姿體式而言，可以從雙腿平衡的體式逐漸過渡到單腿平衡的體式，坐姿的平衡體式則需要啟動核心肌群的力量來完成。

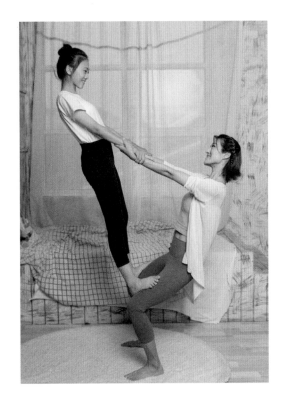

# 體式訓練一：樹式 Tree Pose

【我是一棵小小的樹苗，我要把根深深地紮進土壤裏，吸收大地的營養、迎接雨水的沐浴，獲取太陽的能量。我要枝繁葉茂、茁壯成長，為鳥兒安家、為行人遮蔭，直到長成一棵參天大樹。】

 益處

樹式能加強踝關節周圍小肌肉群的力量，有效地提高根基的穩定性，促進左右腦的協調控制力，同時還能提升兒童「心輪」的能量，達到身心專注的狀態。

 步驟

1. 山式站立，變成小樹筆直的樹幹；彎曲左膝蓋，髖外展，左腳掌抵在右腿的內側（幼兒可以抵在腳踝處），變成小樹粗壯的樹根；

2. 吸氣，雙臂向上高舉過頭頂，就像小樹茂密的樹葉；

3. 呼氣，雙手於胸前合十，想像有一隻小鳥鑽進了樹洞，保持幾組自然呼吸；

4. 回到山式站姿，換另外一側，做相同的練習。

## 注意事項

根據年齡的大小和根基的穩定性，調整屈膝腿一側腳掌位置的高低。

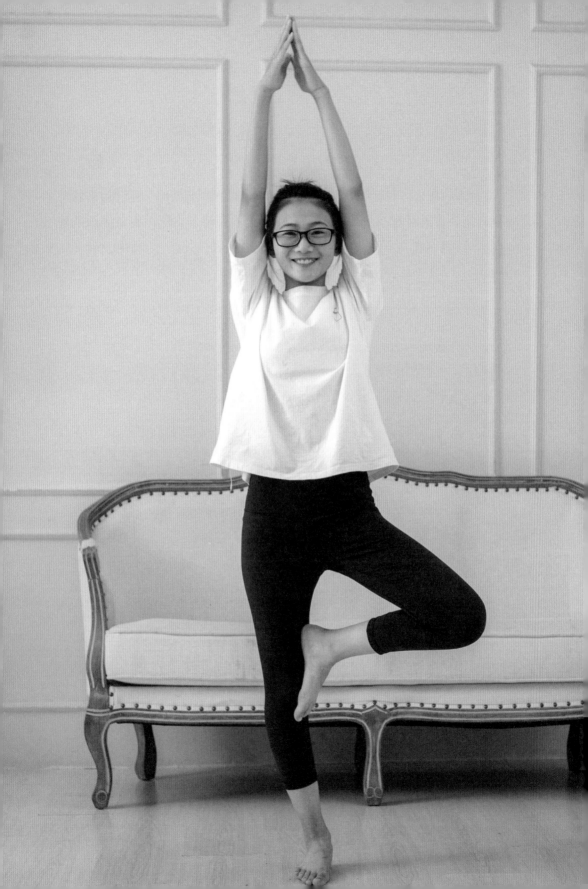

## 體式訓練二：月亮式 Moon Pose（源於風吹樹式）

【遙遠的夜空，有一輪彎彎的月亮，映照在靜靜的湖面，像一艘載滿心願的月亮船，就讓我化身為那一輪明月，和天上的星雲做伴、與我的內心輕聲地對話……】

**益處**

月亮式可以使兒童的內心安靜下來。上身側彎的動作可以增強脊柱的彈性、提高兒童身體的平衡感和穩定性、刺激肝臟與脾臟。

**步驟**

1. 山式站立；

2. 吸氣，右手臂向上抬起，左手臂保持不動；

3. 呼氣，保持髖部位置中正，上身向正左方側彎，變成一輪彎彎的月亮；

4. 吸氣，上身回到正中位置；

5. 呼氣，右臂落回體側；

6. 反方向練習同上；

7. 左右兩側各進行 3 組練習。

**注意事項**

1. 雙腳紮根，側腰等長拉伸；
2. 兒童月亮式，初階需調整雙腳的寬度與側彎的幅度。

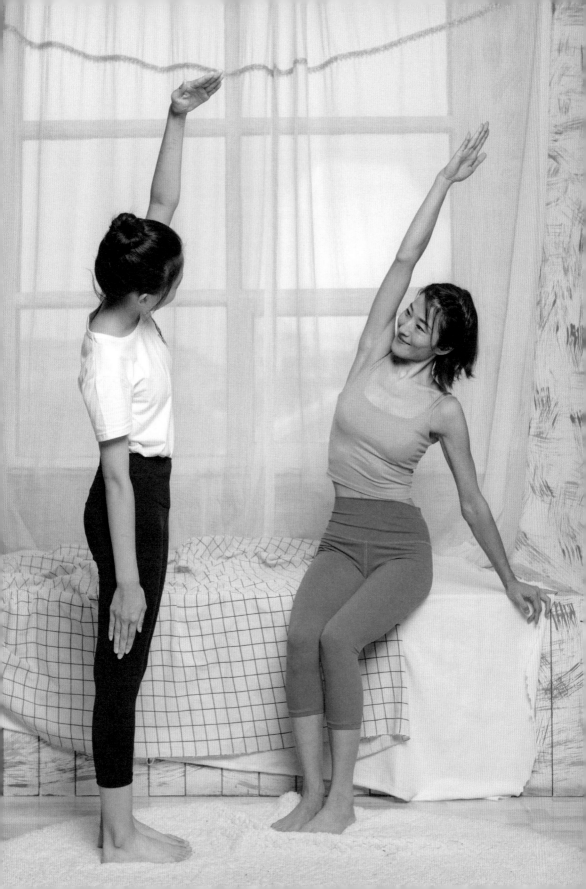

## 小心學習「壓彎」了孩子的脊柱

　　我在全中國各地做培訓的時候，經常有一些憂心忡忡的家長前來諮詢，說發現孩子平時站立、行走時總是彎腰駝背，或者肩膀一高一低的，寫作業的時候也總喜歡扭着身子。無論家長怎麼提醒都糾正不了，「矯姿帶」、「功能椅」都用到了，可是效果並不明顯，實在不知道怎麼辦才好？

　　這樣的情形我在生活中也見到很多，比如每到開學季節，孩子們領到的新書本，再加上各類練習冊、參考資料、文具等，書包被塞得滿滿的，孩子們走起路來就像是揹負着一座「書山」，尤其是剛入學的新生，小小的身體根本承受不住。儘管專家們一再建議：合適的書包重量不應超過孩子體重的 10%；但事實是大多數孩子的書包重量都嚴重超標了。殊不知，這份「超重的知識」，正悄悄地破壞着孩子的體型。

　　學齡期孩子的身體正處於生長的階段，肌肉、骨骼都還沒有發育成熟，如果在這個時期揹負過重的東西，會壓迫他們肩、背的肌肉和神經。壓迫肌肉會導致肌肉酸痛、易於被拉傷；壓迫神經則會導致神經的麻痺。孩子的肌肉耐受力差，過重的書包容易把孩子往後拉，孩子的脖子只能往前伸，身體向前傾，脊柱就有被壓彎的可能，成年以後還容易患上頸椎和腰椎疾病。由於孩子好動，如果他們揹着過重的書包打鬧奔跑，書包會衝撞到背部、臀部，那麼孩子從心理上會對書包產生排斥，變得不愛揹書包了。

　　除了過重的背負，一些不良的生活和學習習慣也會影響孩子的體態。比如久坐少動，坐姿站姿不正確，看書、寫作業、看電腦、玩遊戲時姿勢不正確，都很容易引起含胸、駝背、高低肩等問題。

我們發現，在這些問題中受傷害最大的就是孩子的脊柱。如果把人體比作一間「房子」，那麼脊椎就是這間房子的「頂樑柱」，負責支撐着人體的所有重量，我們的坐、臥、跑、跳和各種姿勢都要依靠脊椎的支撐，可以說是身體最重要的支柱。

脊柱也是人體的中樞神經，所有的內臟神經都是從脊神經分化出去的。脊柱的健康影響着所有的系統，包括呼吸系統、循環體統、內分泌系統、神經系統等。有專家指出，脊柱的問題不但影響體型的美觀，而且會讓人的壽命縮短三分之一。所以，千萬不能把孩子彎腰、駝背等毛病當作單純的儀態問題來對待，如果錯過了矯正和治療的機會，身體失衡的狀況就會越來越嚴重，進而影響孩子未來的健康。

那麼怎樣糾正這些體態問題呢？我們可以通過專業的訓練來進行有效的調節。比如兒童瑜伽裏就有專門針對兒童體態訓練的理療課程，用於調理和改善兒童及青少年脊柱側彎、含胸駝背、高低肩、O 形腿等問題。

為了使訓練更加有效和精準，我會先對每個孩子做一個健康的測評，然後針對不同的體態問題，量身定制訓練的計劃，包括按摩、坐姿訓練、站立走姿訓練、背部形態訓練、腿部形態訓練等一系列的內容。

首先，要讓孩子有一個正確的體態的認識，通過體式訓練來糾正錯誤的習慣；然後，通過後彎、前屈類的練習幫助孩子打開胸腔、加強脊柱的穩定性和靈活性，改善駝背的問題；最後，通過對腹部、四肢和後背肌肉的練習，來增強肌肉的耐力和協調能力，使脊柱保持自然的曲度……

和市面上的一些理療機構不同，兒童瑜伽的理療是以中醫經絡學為基礎，配合西方人體結構和運動理療學來提供解決方案的。所有這些針對孩子的訓練都是溫和的，也是安全有效的。不過，由於脊柱的恢復期相對緩慢，在訓練的過程中千萬不要心急，一定要循序漸進，並且堅持下去。相信孩子在恢復體態的同時，也會收穫健康愉快的心態！

# ★烏蘭老師秘技★

預防脊柱問題的練習：站立脊柱伸展類體式、前屈——
扭轉——側彎——後彎類體式

**相關練習：** 風吹樹式、貓牛式、駱駝式、摩天式、貝殼式等。

**解析：** 兒童常見的脊柱問題主要有脊柱側彎、含胸駝背、腰曲過大。站立脊柱伸展類體式能通過伸展脊柱，刺激和放鬆脊神經；前屈類體式能改善腰曲過大的狀況；扭轉類體式能夠靈活脊柱，促進脊柱兩側的血液循環；側彎類體式可以糾正脊柱側彎的問題；後彎類體式有助於調整含胸駝背的不良體態。

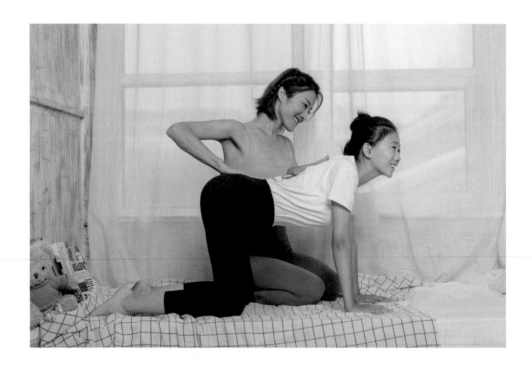

# 體式訓練一：貓牛式 Cat - cow Pose

【小貓小貓喵喵喵，搖搖尾巴伸伸腰；小牛小牛哞哞哞，抬頭挺胸真神氣……】

 益處

貓式和牛式可以合並成一個練習，能夠極好地靈活脊柱，使脊柱兩側肌肉具有彈性。通過練習幫助放鬆肩頸和腰椎，舒展腰背，改善不良體態。

 步驟

1. 雙膝跪地，四角板凳式準備，貓爪子打開放於墊面上，雙大腿垂直於墊面，小腿腳背壓實墊面；

2. 牛式：吸氣，抬頭挺胸，伸展脊柱；

3. 貓式：呼氣，像貓伸懶腰一樣伸展後背，眼睛看向肚臍，背部呈弧形拱橋；

4. 配合呼吸，重複 4~6 組練習。

**注意事項**

1. 做牛式時，腹部收緊，伸展脊柱；
2. 五指張開，手掌根基穩定；小腿與腳背壓實墊面。

# 體式訓練二：貝殼式 Shell Pose

【我是一隻小小的貝殼，一個大浪把我推到了岸邊，我來到了美麗的貝殼島，在沙灘上打開身體、曬曬太陽，運動一下吧！】

### 益處

貝殼式能緩解背部緊張與僵硬，舒展整個後背肌肉，增強脊柱彈性。

### 步驟

1. 仰臥，雙臂向兩側打開；

2. 吸氣，屈雙膝，腳掌踩地；

3. 呼氣，整個身體倒向右側；

4. 雙手合掌，伸直手臂，吸氣，像貝殼打開一樣，向後展開上方的手臂，雙肩盡量貼地呈一條直線，髖部保持不動，眼睛看向左手的方向，重複 4~6 組練習；

5. 反方向練習同上。

### 注意事項

1. 側臥時整個上身及髖部在同一平面上；
2. 雙膝並攏，肩膀打開呈一條直線。

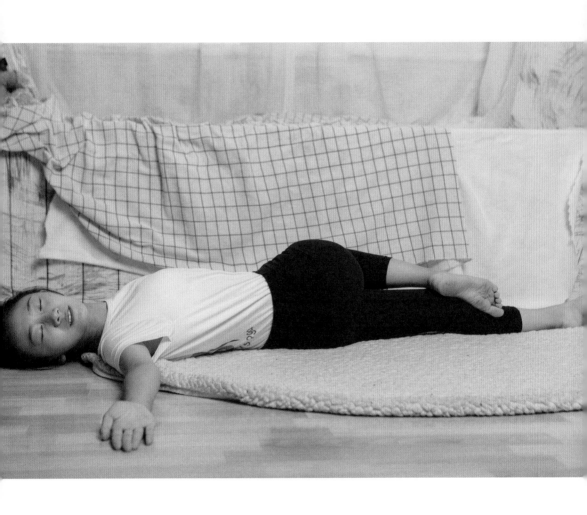

085

# YOGA

# 第三章

## 開啓心門，
## 培養孩子快樂的情緒

　　遵循內心直覺，喜悅而行，就能把自己帶到一條充滿歡樂、幸福的軌道上。當我們和孩子之間失去了溝通、當孩子和世界之間有了障礙時，需要一雙手、一束暖陽、一把鑰匙，去觸動心靈，開啓關閉的心門。直到我們遇到瑜伽，它就是我們一直在尋找的那個契機——打開心門，世界也會為你開放……

# 快樂成長，輕鬆減壓

## 【焦點】

告別幼兒園的生活，奇奇正式成為一名小學生了。可是開學沒幾天，奇奇就鬧起了情緒，死活不願意去學校。媽媽以為孩子只是不適應新的環境，等習慣了就好了，於是連哄帶騙地催着奇奇上學去了。

沒過多久，媽媽就不止一次地接到其他家長的投訴，説奇奇在班上欺負同學。老師也特意找媽媽談了話，反映了奇奇自由散漫、上課不專心聽講、影響課堂紀律等問題。回到家裏，爸爸媽媽聯合起來狠狠地教訓了奇奇，作為懲罰，還取消了他放學以後的戶外活動。

受到教訓的奇奇似乎安靜了許多，父母平時很忙也很少過問他的成績，等到期末考試的時候，奇奇的成績在班上是倒數第一。媽媽生氣之餘，給奇奇在校外接連報了好幾個培訓班，整個寒假期間奇奇的日程都被安排得滿滿當當的：語文、數學培訓班、英語直播課、寒假作業、各種課外練習……媽媽要求每天的任務必須當天完成，於是奇奇經常要折騰到很晚才能睡覺。

二年級的學習任務加重了，奇奇的性情突然變得急躁，沒有耐性了，經常拖拖拉拉，不願意寫作業。有一次，媽媽催促奇奇做作業的時候，奇奇突然大聲嚷嚷起來：「別説了！我聽不到！我再也不想寫了！你想累死我啊！」説着把作業本使勁地扔在地上，然後捂着耳朵跑進小房間，「砰」地把門關上了。無論媽媽在外面敲門還是警告，他就是不開門。媽媽又氣又惱，突然意識到孩子已經不服管了！這往後該怎麼辦啊？！

【狀況表現】

1. 膽小、不愛說話，不合群；

2. 上課不認真聽講，不願意遵守課堂紀律；

3. 孩子的態度和情緒突然有很大的變化，比如煩躁、易怒、情緒低落等；

4. 常常抱怨身體不適，但自己也說不清楚到底哪裏不舒服；

5. 拒絕上學，藉故逃避上課或考試，不願意寫作業；

6. 對學校課業或活動興趣減少。

【烏蘭解析】

　　其實，在剛入學的那幾天，媽媽就應該關注到孩子的不良情緒。因為有些孩子適應力差，突然面臨學習和學校的壓力，會出現「上學恐懼症」。這個時期如果沒有及時幫助孩子克服心理上的障礙，就會影響到孩子正常的學習和與其他同學的相處。父母對孩子情緒變化的忽視，學習上的壓力，只能加重孩子的心理負擔，使孩子對學習產生厭煩和逆反心理。所以，孩子的各種反常的舉動其實都是來自各種壓力之下的情緒失控。

我們常說做個大人太難太累，真想回到無憂無慮的童年。我們也總認為，只有成年人的世界才有壓力，孩子都是沒心沒肺、沒煩惱、沒壓力的。但事實是，不知從甚麼時候開始，孩子的童年也不再那麼輕鬆了，我們成年人的一舉一動和整個社會的大環境正在一點一滴地影響着孩子。

想必很多父母都有這樣的困擾：現在的孩子不愁吃、不愁穿，被幾個大人圍着轉，生活條件好，學習機會也多，經常旅遊渡假，眼界開闊，比我們小時候幸福多了，還有甚麼不滿足、不開心的？

沒錯，從物質條件上來說，現在的孩子確實擁有比我們成年人更多的選擇和更豐富的資源；可是，孩子們也有成長的壓力，有些壓力甚至超出了我們的想像。比如，幼小的孩子可能會因為無法得到的玩具、被小夥伴欺負、在幼兒園生活遇到困難等小問題產生苦惱；學齡的孩子有可能因為課堂表現不好、考試成績差、被老師批評、和同學鬧矛盾等事情而感覺到自卑和挫敗感。大多數孩子都不會向父母主動訴說這些糟糕的經歷，久而久之，就會堆積成無法緩解的心理壓力。

**而更大的壓力則來自父母，身處競爭激烈的社會環境下，父母對於孩子的期望和要求越來越高。**從幼兒園就開始白熱化的入學競爭，使得家長和學校加壓在孩子身上的任務越來越重，成為壓在孩子身體和心理上的「五行山」。

為了能讓孩子領先一步，家長們不惜展開各種「比拼」，各種提高班、強化班、思維班把孩子的課外時間塞得滿滿的。「假期不是用來休息的，而是用來反超的」——家長們抱着這樣的想法，犧牲了孩子原本該享有的快樂和自由。孩子每天奔波、轉場，累了父母，更苦了孩子！

父母希望孩子多學習的想法是沒錯的，但用力過猛往往會適得其反。我們常常把孩子比喻成樹苗，希望他能苗壯成長；可是如果給樹苗施加了過多的肥料會怎樣呢？表面上看可能被催肥了，但是根部卻受到了傷害。這也就是為甚麼很多孩子小時候是大家公認的「神童」，長大以後卻沒能成材的原因。

我曾在網上看過一篇小學生的日記，他在日記裏除了抱怨作業繁重和父母嚴厲以外，還對上學充滿恐懼和厭惡，更表達出了輕生的念頭。所幸的是這個孩子被及時疏導沒有做出傻事，但卻不能不讓人擔憂，孩子的心理承受能力這麼差，究竟是社會的原因還是家庭教育的原因呢？通過應試來改變孩子的命運，似乎成為整個社會的共識，要改變並不是一件容易的事。而父母能做到的應是盡最大努力去緩解孩子的壓力和情緒，並且幫助孩子保有對於生命和未來的熱情。

自從關注兒童教育以後，我常常會站在孩子的角度去觀察和體驗他們的心理活動。希望為人父母者也能多體察孩子的心理狀況，當孩子突然變得狂躁、低落，或者無緣無故地哭泣、亂發脾氣的時候，先別急着對他們進行指責，這種隨意的行為極有可能加重孩子內心的壓力。我們需要走入孩子的精神世界，瞭解孩子的苦惱，幫助他們去應對和緩解壓力。在這裏，我也請求各位家長們，不要再給孩子施加壓力了！

## 怎樣才能幫助孩子放鬆和減壓

當我們感到有壓力或緊張的時候，可以有很多種方式讓自己放鬆下來，比如我會通過練瑜伽、聽音樂或看電影來紓緩情緒。可是孩子的心思都比較單純，抗壓能力也較弱，更不懂得怎樣去排解壓力。這就需要父母培養孩子放鬆和減壓的能力。那麼，怎樣做才能幫到孩子呢？

首先，父母要做到言傳身教。學校和老師的教育很重要，家長的教育更重要，因為孩子是在父母潛移默化的影響下成長的。說到家庭教育，其實就是父母帶着孩子一起成長。要適應孩子自身成長的規律，不要把孩子的童年填得太滿，給孩子足夠的時間和空間，讓他們去發展自己的興趣、建立自己的強項，他們才能有足夠的信心應付來自學習上的壓力。

我相信，「望子成龍」是大多數家長對孩子的期待。我從小就能感受到父母對我的期望，但他們從來沒有給我施加任何壓力，而是放手讓我去做我想做的事，即使在過程中遭遇挫折和失敗，我也從來沒有因被父母否定而形成的心理陰影。我想，任何一個孩子聽到父母說「我對你很失望」的時候，都會深受打擊的。即使孩子不夠優秀，也不要過多地指責或懲罰他，我們不能因為孩子一時的表現不佳，就否定了孩子的全部；要讓孩子知道，不管他是否優秀、能否成功，父母都是愛他的。

其次，作為父母，要多留意孩子的一舉一動，盡量站在孩子的角度，去看待他所承受的壓力，去感受他內心的緊張與不安，多給他一些安慰與鼓勵。等孩子的情緒穩定以後，再和孩子認真地溝通一下，瞭解他內心的真實想法。同時，讓孩子明白，每個人都會遇到各種各樣的壓力，他所遇到的不過是大多數人成長過程中都會經歷的。父母這樣做，孩子的心就會變得釋然，不會如臨大敵、緊張不安了。

最後，除了心理上的疏導，最好的調整方式就是帶着孩子暫時跳出壓力的圈子，做一些輕鬆的事情。比如，陪孩子去郊外走走，感受大自然的魅力，讓美麗的風景愉悅身心、紓緩壓力；或是參加一些戶外活動、有氧運動，通過肌體的運動來減輕壓力，還可以幫助孩子磨煉意志、增強自信。

瑜伽大師艾揚格曾說過：「瑜伽是唯一能戰勝緊張、壓力、速度這些痛苦的藝術和科學。」而我自己也是這麼做的。在我疲憊不堪或感到緊張的時候，瑜伽就像一劑可以速效減壓的良藥，能讓我很快恢復最佳的精神狀態。

有調查顯示，練習瑜伽能讓孩子集中注意力，遇事更冷靜，而對壓力的心理承受力也更強。因此，在印度及許多歐美國家，瑜伽已經被引入到中小學校的課堂，專門用於減輕學生的壓力，幫助他們應對學習焦慮、社交衝突和各種學習問題。

在我的兒童瑜伽課堂上，會通過呼吸和冥想等方式來幫助孩子緩解壓力。呼吸之所以重要，是因為它是連接生理和心理的橋樑。我們應該都體會過，當壓力過大或非常緊張的時候，呼吸就會變得短促、脈搏加快，甚至會冒冷汗；由此可能會導致情緒上的爆發或者低落。這時，可以通過完全呼吸法來降低呼吸的頻率，慢慢地平復心情。

孩子要比成人花多一些時間去練習放慢呼吸的速度，我也會指導孩子如何控制呼吸的節奏。通過有規律的練習，可以讓呼吸變得緩慢而又深沉，直到慢慢習慣運用將肺部填滿氣息的呼吸方式。隨着每分鐘呼吸次數的減少，那些消極的情緒也就漸漸平復下來了。

冥想也是減壓瑜伽練習中很重要的部分。孩子需要保持內心的平靜和專注，讓頭腦止息下來，再通過冥想一些喜悅的感受，讓自己沉浸在喜悅的能量之中，用喜悅來撫慰心中的壓力和焦慮。比如，想像自己身處於海邊、森

林或者一片花叢中，用三至五分鐘的時間去想像這個環境並且融入進去，再想像一些美好的、積極的、讓人心情愉快的事情……雖然想像並不能代替真正的現實，卻可以產生一些積極的心理暗示，幫助孩子有信心去抵抗生活的壓力。

心情放鬆了，接下來就是給身體減壓。瑜伽練習中有很多體式可以用來放鬆身體，比如，我會讓孩子做一些頸部、肩部和背部的伸展動作，因為這些部位在心情緊張或者有壓力的時候會繃得很緊。如果是兩個孩子一起練習瑜伽，還可以玩有趣的「鬼臉遊戲」呢！試一試，讓孩子們張開嘴巴、瞪大雙眼，做一個驚訝的表情；再緊閉雙眼、撅起嘴唇，做一個生氣的表情，兩個表情反覆交替，孩子的臉頰和下顎就會得到運動，是不是好玩又放鬆？

誰說練瑜伽一定要安靜嚴肅？在我的課堂上，孩子們可以面帶笑容也可以放聲大笑，這些都是減壓的好方式。不管是在瑜伽教室，還是在家裏、公園裏，孩子都可以開心自在地玩瑜伽，可以自己練習，也可以和父母或小夥伴一起練習。

學會放鬆身心、減緩壓力，是每個人都應掌握的技能，也是能讓我們擁有積極的心態、快樂生活的前提。讓我們為了孩子一起改變和行動吧！

# ★烏蘭老師秘技★

## 幫助放鬆和減壓的練習：後彎類體式、前屈類體式、擴胸類體式

**相關練習：**站立體前屈式、弓式、蛇式、鴿子式、獅吼式、舞蹈式等。

**解析：**後彎類體式可以擴展胸腔、打開心輪、調整情緒；前屈類體式能夠安定心神，使神經系統平靜下來；擴胸類體式能夠消除沮喪情緒，快速釋放身心的壓力。

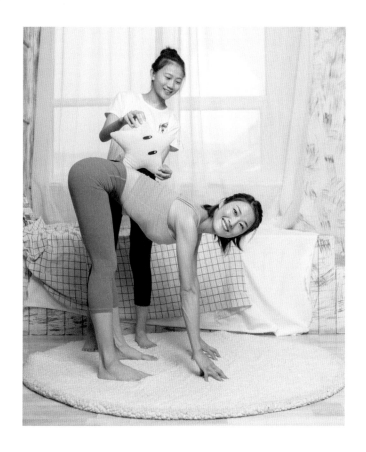

## 體式訓練一：木馬式 Hobbyhorse Pose（源於弓式）

【小木馬，搖呀搖，搖到外婆家，搖到遊樂場……】

 益處

木馬式能使兒童的脊柱更有彈性，並能擴展心肺功能、提高呼吸機能；通過活化心輪和對下行氣息進行疏導，幫助兒童釋放身心壓力。

 步驟

1. 俯臥，雙臂向前伸直，額頭點地，保持三秒鐘自然呼吸；

2. 彎曲膝蓋，與髖同寬，雙手抓腳，吸氣，啟動背部肌肉和小腿力量，雙腿向後發力同時抬起上半身至最大限度，像小木馬一樣前後晃動身體，並保持自然呼吸；

3. 吸氣，再次擴展胸腔；呼氣，身體落回墊子上。

**注意事項**

雙膝打開與髖同寬，肩膀後展下沉。

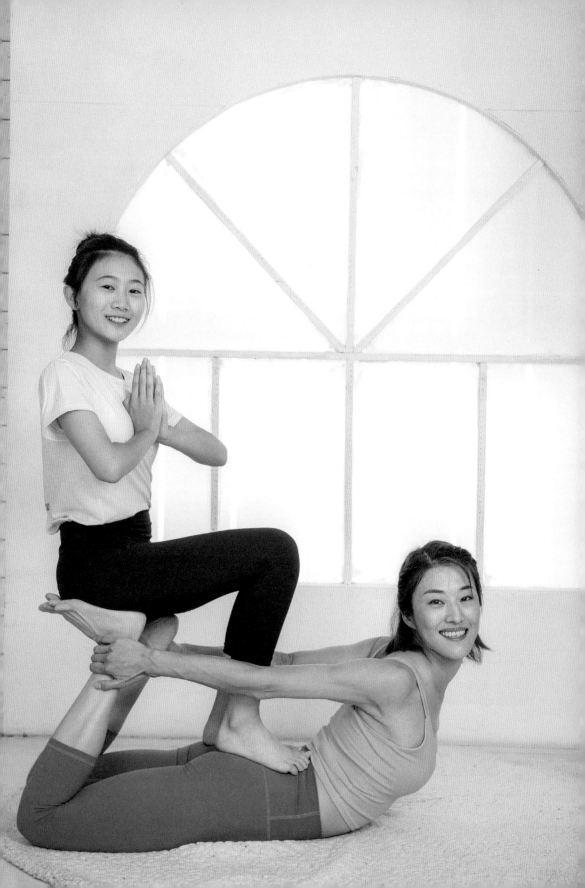

# 體式訓練二：獅子式 Lion Pose

【我是一頭來自非洲草原的獅子，我力大無窮，威力無比，我大吼一聲，就會地動山搖，我是高貴的百獸之王！】

 益處

獅子式所採用的金剛坐和獅吼方式，能夠促進能量上行，擴展胸腔，活化心輪，釋放壓力及不良的情緒。

 步驟

1. 彎曲雙腿，臀部坐在腳後跟上，挺直腰背；

2. 吸氣，抬高手臂，彎曲手肘，雙手到達胸腔的位置，做出獅爪的形狀；

3. 呼氣，將舌頭伸出，發出一聲「哈——」，同時眼睛向上看。

### 注意事項

1. 啟動「獅子爪子」的力量；
2. 初階兒童學習，眼睛可以平視前方。

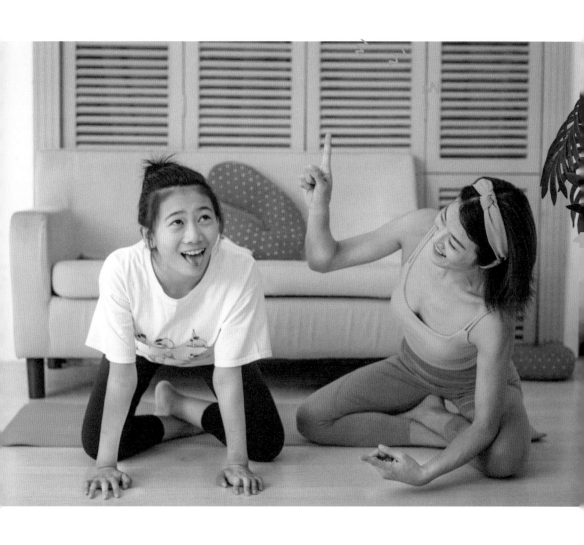

099

# 保護好孩子的「安全閥」

**【焦點】**

萱萱是家中的「二寶」，她有一個剛上小學的哥哥。由於父母工作太忙，照顧一個孩子已經筋疲力盡了，不得已只能把萱萱送到老家，和爺爺嫲嫲一起生活，每到逢年過節才回去和她團聚一次。起初萱萱很不開心，抱着媽媽的腿哭個不停，不讓媽媽走。但時間一長，萱萱慢慢地「黏」上了老人，不再嚷着找媽媽了。

為了安慰和補償萱萱，媽媽每次去看她的時候，都會給她帶很多的禮物：故事書、玩具、零食，還有漂亮的衣服。可是萱萱一點兒興致也沒有，見到媽媽還直往嫲嫲身後躲，覺得媽媽就像個陌生的阿姨。因為爺爺腿腳不好，嫲嫲就很少帶萱萱出門玩；所以萱萱基本都是待在家裏自己玩，很少和附近的小朋友交流。

直到萱萱 6 歲該上小學時，父母才把她接到身邊來。萱萱對父母、哥哥都感覺很生疏，也很少和他們説話，總覺得爸爸媽媽對哥哥偏心；所以經常會把哥哥的東西藏起來，還會搶哥哥的東西。一次，哥哥做作業的時候，萱萱在一邊不停地搗亂，還把哥哥的課本撕爛了。媽媽批評了她幾句，萱萱一生氣，把書扔在地上，哭喊起來：「我討厭你！你不是我媽媽！你根本不愛我！我要回嫲嫲家！」媽媽這才意識到，原來在孩子的心裏，自己一直是一個不稱職的媽媽。媽媽很傷心也很無奈，怎樣做才能彌補對孩子的愛呢？

**【孩子狀況表現】**

1. 自卑，覺得自己各方面都不如別人，缺乏自信；

2. 性格內向，喜歡獨處，不願與人交往；

3. 寡言少語、拒絕說話和表達；

4. 很在意別人的眼光和評價，容易悲觀；

5. 在家是「小霸王」，出門卻膽小黏人；

6. 沒有主見，過度地依賴大人；

7. 害怕黑夜，睡覺愛抱着東西，比如一定要抱着玩具或者枕頭。

**【烏蘭解析】**

　　這是一個典型的缺乏安全感的心理問題，究其原因，是因為孩子所獲得的「母愛」不夠而導致的心理問題。要知道「比貧窮更可怕的是疏離」，為孩子投入多少金錢和禮物都不重要，只有滿足孩子情感的需要，給予孩子足夠的安全感，才是至關重要的。

## 千萬不要弄丟了孩子的安全感

孩子與父母的關係親不親密，取決於他們在 3 歲之前和父母有沒有長時間的親密接觸。為甚麼這麼說呢？因為孩子出生後的前三年，是最依戀父母的階段，也是最需要安全感的時期。

甚麼是安全感？安全感就是一種被愛包圍的濃濃的幸福感，也是孩子在成長過程中建立起來的對人和世界的信任感。心理學家在研究兒童人格發展時指出，安全感並不是天生的，而是建立在孩子的幼年時期，特別是在孩子 3 歲之前。

孩子剛出生時，會認為媽媽和這個世界都是屬他自己的。從 4 個月開始，孩子逐漸認識媽媽或其他親人，並且意識到媽媽和自己並不是完全一體的，就會拼命地想要依賴和尋求更多的保護。這個時候，如果父母能夠及時地為孩子補充「愛的營養」，就能彌補孩子內心的安全感。

在我們身邊，有很多年輕的父母，由於開創事業或者工作太忙難以分身，就把孩子交給老人看管，和老人一起住，其實這樣的孩子從心理感受上來說，和那些被稱為「留守兒童」的孩子並沒有區別。過早地與父母分離，孩子會由此心生被遺棄的恐懼，感到孤獨和恐慌：「我的媽媽是不是不喜歡我了？她不要我了嗎？」親情的疏離會給孩子的童年帶來無法抹去的陰影，並且長期與焦慮和不安相伴，甚至可能導致終生都想要尋找心靈上的安全感。

童年的安全感，是孩子心靈成長的一塊重要基石，孩子能不能適應社會？有沒有自信心？都取決於初始的安全感。從小缺少安全感的孩子，個性膽怯自卑、容易情緒化，由於對他人的不信任，也很難交到知心的朋友。他們在學生時代可能會一直待在學校，長大以後也可能只喜

歡待在家裏，不結交朋友、也不樂於和親人在一起。由於愛的缺失，會有很強的佔有慾，總想要去控制別人，這其實是一種心理失衡的表現，這些不良的心理往往會導致一些極端的行為。所以，一個內心沒有安全感的孩子，是很難成為一個精神上獨立的人。孩子在出生後的前三年中盡量不要和父母長久的分離。

說到這裏，還有不少家長會覺得困惑：明明我們沒有和孩子分離，全家還都寵着、護着的孩子，怎麼孩子還會表現出特別黏人、膽小怯懦、遇事就會退縮、不安和恐懼呢？其實，這些都是由「愛」導致的缺少安全感的反應。

父母保護孩子，本身並沒有錯，可是有不少父母以安全之名對孩子「過度」保護，時刻都小心翼翼地關注着孩子，試圖不讓任何一種危險接近他，對孩子遭遇的一切挫折都分外緊張，恨不能事事都替他們擔當和做主。這樣精心地保護孩子，只會適得其反，最終把孩子養成了一個膽小的「巨嬰」。

除了過度保護孩子的「貓媽」，還有一群堅持獨立的「虎媽」，她們深受西方教育觀念的影響，對孩子持「高壓」的態度。她們認為老人的一些做法對孩子太過溺愛，整天抱着孩子，睡覺也不分開，事事幫孩子解決，對培養孩子的獨立性有害無益。於是從一個極端走到另一個極端：她們很少和孩子主動親密，在孩子出生幾個月以後就讓他獨自睡在自己的小房裏；孩子哭泣的時候，不去安慰；遇到困難讓孩子自己去想辦法解決；孩子做錯了事情不問原因，直接讓他面壁思過。這種為了讓孩子盡早獨立所採取的「軍式化」教育，從表面上看，孩子似乎是獨立了，也很少依賴父母了，實際上他的內心更脆弱、也更缺少安全感了。

我既不主張對孩子的保護過度，也不提倡對孩子不通人情地強行要求其獨立，在如何保護和怎樣放手之間，做父母的我們一定要把握好分寸。

回顧我們的一生，仔細地想一想：從剛出生時尋找母親的懷抱，到長大成人後尋找家的溫暖、生活的安穩、事業的平穩……可以說，這所有的經歷都是在追求不同的安全感。如果說安全感的缺失是孩子心靈上的創傷，那麼父母的愛和陪伴就是可以撫平創傷的最好「良藥」。這裏的愛，包括對孩子的理解和耐心，還包括無條件地接納和包容孩子的各種情緒和不良的反應。

我們總在說：孩子不知道父母有多麼愛他們！但實際上，父母也永遠不知道，你的孩子有多愛你！對於父母來說，孩子只是孩子，但對孩子來說，父母是天、是他們的全世界。安全感就像是孩子幸福的寶藏，決定了孩子一生關於幸福的潛意識的走向，也是父母能夠給予孩子的最好的心靈成長的禮物。

## 如何讓孩子擺脫不安和恐懼

我們生活的環境不是絕對安全的，父母對孩子的保護也是有限的。父母能做的就是給孩子足夠的愛心和支持，為他們提供安全的環境和心理上的安全感。

我們常說，家是人生的安樂窩，無論我們在外面受到多少委屈和傷害，家永遠都是最安穩的避風港。對孩子來說，最安全的環境也是家，和諧、溫馨的家庭氛圍最能營造內心的安全感。父母之間即使發生了爭吵也最好私下解決，不要在孩子面前製造緊張的氣氛，這會給孩子造成心理上的壓力和恐慌。

有的父母一看到孩子遇到危險或驚嚇，就會很緊張地摟住孩子：「怎麼樣？寶貝！你沒事吧！可把媽媽嚇壞了！」這種過於緊張的反應只會加重孩子的不安全感，他們會覺得這個世界太危險了！那麼，今後只要有點「風吹草動」就會感到不安和恐懼，還會習慣性地尋求父母的庇護，不敢獨自面對外界。其實，這個時候，父母應該告訴孩子：剛才的危險

只是一次意外，並且已經過去了，只要學會防範危險，世界終歸是安全的。

孩子生來弱小，在遇到困難的時候難免會哭哭啼啼，經常會求助於父母和家人。有些父母不忍心看到孩子哭鬧，就會幫他想辦法解決。久而久之，孩子就會對父母產生依賴性，一旦離開了父母的庇護，就會不知所措、惶恐不安，這對培養孩子的獨立生活能力是很不利的。

父母不可能一直做孩子的「保護傘」，我們要學會對孩子適當「放手」，讓孩子有自己成長的空間，通過種種實踐，鍛煉其膽量和能力，讓他能夠獨自去面對困難和挫折。只有這樣，他們才能擁有強健的翅膀。要知道，一隻「帶線的風箏」永遠不可能飛得更高。

但是，我說的「放手」並不是讓孩子去冒險，而是讓他們學會怎樣去防範危險。父母不應表現得過於擔心和焦慮，這樣反而對孩子有害無益。我們只需要在一旁觀望，必要時給予支持和鼓勵，慢慢就會發現，孩子不再脆弱得遇到點困難就只會哭了。

我們常說，「最大的安全感來自自己」。與其等孩子長大了才費盡心思去彌補各種缺失，不如及早提高我們的意識，從小就培養孩子建立並擁有安全感。

值得欣慰的是，越來越多的準媽媽已經意識到了安全感對孩子的重要性，並且從孕期開始就把對胎兒安全感的培養納入了瑜伽訓練的計劃。

那麼，怎樣通過瑜伽培養孩子的安全感呢？其實，當孩子還在母體中的時候，就可以通過瑜伽對他進行培養了。不過，這個時期培養安全感主要是為了保護胎兒的安危。媽媽在孕期做瑜伽就是給孩子最好的「胎教」。這個時候，寶寶與媽媽是一種共生的狀態，媽媽的營養、心理和精神狀況，都直接影響着胎兒最原始的安全感。

準媽媽可以通過練習一些簡單的瑜伽體式，來緩解身體的不適和懷孕的壓力，這樣更有助於順利生產。準媽媽還可以和腹中的寶寶進行瑜伽式的交流，比如撫摩腹部、聆聽瑜伽音樂、對着腹部説話，或是進行語音冥想。就像通過食物滋養胎兒一樣，孕期的瑜伽練習就是增加孩子安全感的精神食糧。

　　孩子降生以後，一旦他意識到和媽媽不是一體的時候，就會感到失去了安全感。這時，媽媽可以通過親子瑜伽對孩子進行撫觸，或者和孩子互動訓練，來建立新的安全感。在紓緩、輕柔、優美的音樂聲中，媽媽與孩子彼此呼吸相融、彼此觸摸，這種方式不僅能促進孩子身體的血液循環，增強身體的靈活性，而且能讓孩子更加自信開朗、健康活潑。重要的是親子瑜伽也是母子之間最好的「愛的溝通」方式，媽媽的智慧和靈性會順着愛的能量傳遞給寶寶，不但培養了孩子最初的安全感，而且促進了母子感情的交流與默契。

　　當孩子漸漸長大，就需要獨自去面對各種問題，在人生的道路上不斷練習。通過瑜伽讓自己的身心變得更強大，才是給自己最好的安全感。

　　我們要知道，不是因為世界安全了，我們才安全；而是因為我們先有了堅強的心臟和內在的安全感，這個世界在我們眼中才是那麼的安全和美好！

# ★烏蘭老師秘技★

## 提高安全感的練習：按摩與放鬆體式、骨盆區域的體式

**相關練習：**毛毛蟲式、繭式、蝴蝶式等。

**解析：**隨着剖宮產的人數越來越多，胎兒在出生時缺乏產道的擠壓，就會變得敏感而缺乏安全感。刺激全身的體式，能夠通過適度的刺激提高身心的承受力；按摩與放鬆的體式，能夠紓緩因缺乏安全感而導致的身心緊張；海底輪位於骨盆區域，是人體整個能量系統的根，骨盆區域的體式可以增強根基的穩定性，有效地提高孩子的安全感。

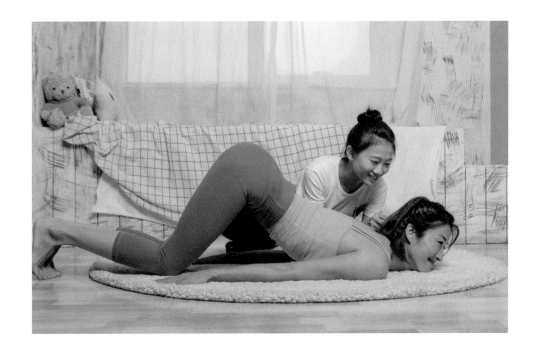

## 體式系列訓練：毛毛蟲式——繭式——蝴蝶式

【一隻小小的毛毛蟲匍匐在一片綠葉上，牠慢慢地往前爬，一邊爬行一邊吸食着嫩葉汁和花蜜。經過一次又一次的蛻皮，毛毛蟲慢慢地變強壯了，牠把自己包裹成一顆柔滑的繭，在繭殼中慢慢地放鬆，沉睡過去。直到有一天，奇蹟發生了，繭殼被撞破，一隻美麗的蝴蝶從中飛了出來……】

### ① 毛毛蟲式 Worm Pose

 益處

毛毛蟲式通過對全身的刺激，增強身體的力量和協調性，提高兒童心理的安全感，同時還能夠促進兒童感覺統合功能的發育。

 步驟

1. 俯臥，雙手掌心向下放在身體兩側，下巴輕點地面；

2. 腳趾回勾，提臀向上，尾骨指向天花板，做出毛毛蟲的狀態；

3. 通過肩膀和身體的配合，向前蠕動。

**注意事項**

腹部內收，保護腰椎。

108

## ② 繭式 Cocoon Pose

 **益處**

繭式能使兒童大腦快速平靜，
幫助身心放鬆，紓緩緊張和不
安的情緒，提高安全感；按摩
腹內臟器，促進消化。

 **步驟**

1. 吸氣，脊背挺直，跪坐在腳後跟上；

2. 呼氣，將整個上半身貼靠在大腿上，
   前額觸地，雙手及小臂重疊，放在胸
   部下方，保持 5~10 個自然呼吸；

3. 雙手撐地，上身回正。

**注意事項**

在保持體式的過程中，通過腹式呼吸法按摩腹內臟器，臀部不要離開腳
後跟。

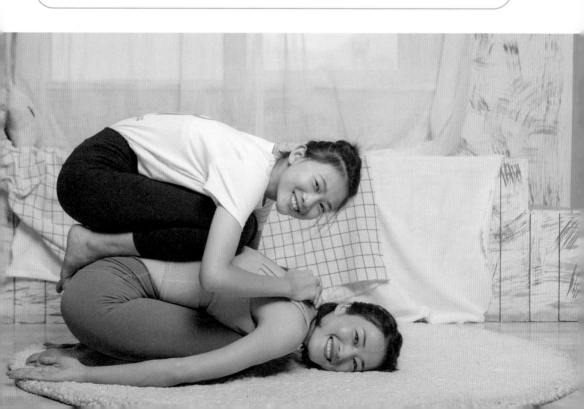

## ③ 蝴蝶式 Butterfly Pose

 **益處**

蝴蝶式可以幫助兒童活化海底輪，蝴蝶展翅的動作可以訓練兒童根基的穩定性和核心力量，有助於提高其安全感。

 **步驟**

1. 山式坐姿；

2. 彎曲雙膝，膝蓋向兩側展開，腳掌心相對，讓雙腿像蝴蝶的翅膀一樣；

3. 雙手手指相扣，握住雙腳，將腳後跟儘可能向會陰處拉近；

4. 吸氣，延展脊柱；呼氣，向兩側打開雙膝；配合自然呼吸，像蝴蝶的翅膀一樣上下彈動雙腿；

5. 吸氣，雙手抓住雙腳的外側緣，一條腿慢慢向上伸直並抬高；呼氣，在保持穩定的前提下，另一條腿也慢慢伸直並抬高，像展開的蝴蝶翅膀一樣，保持 3~5 組自然呼吸。

**注意事項**

1. 挺直後背；
2. 彈動雙腿時，試着讓雙膝觸地；
3. 伸直腿時，注意保持身體穩定。

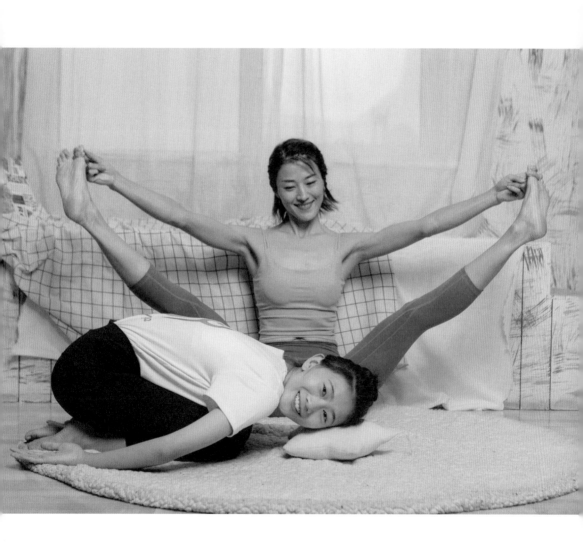

# 應對「熊孩子」有妙招

**【焦點】**

　　小風生活在一個經濟條件優越的家庭。父母忙於做生意，經常在外面奔波，小風從小都是由老人和保姆看管和照顧，他們對小風特別溺愛。由於家庭經濟條件好，小風可以要風得風，要雨得雨，他的任何需求都很容易被滿足。因此，他變得十分驕傲和任性。

　　在幼兒園，小風一直是班裏最淘氣的孩子，他不喜歡被老師管束，還經常欺負同學。他每次惹禍後，父母都用金錢和禮物去幫他解決。後來，老師實在沒辦法了，也懶得管教他了，任由小風自由散漫地「混」到了小學。

　　上小學沒多久，老師就把小風的媽媽叫到了學校，向她反映孩子在校的各種表現：上課不認真聽講，無視課堂紀律；小動作特別多，搖椅子、咬鉛筆、切橡皮、扔紙團、拉扯同學的頭髮等。課間四處搗亂，不是撞人就是推桌子，還經常欺負小朋友。班上的同學們都躲他遠遠的，不敢和他玩。老師無奈地說，小風實在是太「活躍」了，誰也約束不了他，建議媽媽對他多加管教。

　　回到家後，媽媽狠狠地批評了小風，可沒想到小風卻沖着媽媽手舞足蹈，根本就聽不進去，被說急了，就亂發脾氣，還把家裏的東西四處亂扔。媽媽見狀想起老師提到的孩子「活躍」，開始懷疑小風是不是得了「過度活躍」；於是，帶着小風到兒童醫院進行檢查，結果顯示一切正常。媽媽很無奈，也很困惑：這「熊孩子」這麼好動是甚麼原因造成的呢？到底該怎麼管教他呢？

**【正常的好動與過度活躍症的區別】**

1. 孩子的好動分場合和時間嗎？

2. 孩子做事情有目的性嗎？

3. 孩子有自己的興趣愛好嗎？

4. 孩子能夠控制住自己的行為嗎？

5. 孩子能與小夥伴相處友好嗎？

如果大多數問題的答案是肯定的，那麼，孩子基本都屬正常的「好動」。

**【烏蘭解析】**

很顯然，小風的好動源於家庭的教育。孩子在自己的家中充滿了優越感，任何需求都會得到滿足。在應該給孩子樹立規矩的年齡段沒有對孩子加以管束，也導致了孩子和規矩「對着幹」的心理。父母應該反省一下自己的教育方式，盡早給予其正確的引導。

　　說起孩子「好動」，很多父母都顯得束手無策。特別是一些淘氣的男孩，經常會閒不住、愛折騰，一刻都不消停。於是習慣「貼標籤」的父母就會產生懷疑：這孩子是不是得了過度活躍症呀？

　　我想要說的是：千萬不要隨便給孩子貼上「過度活躍症」的標籤！要知道，這種貼標籤的行為，對孩子的危害很大。標籤貼上容易，想撕下來就很難了。孩子會在這種標籤的暗示下，將好動的行為越放越大，會變得越來越嚴重。

　　對孩子來說，「好動」是其天性。從出生開始，孩子就對周圍的環境充滿了好奇，凡事都喜歡看一看、摸一摸。學會走路以後，更是有很多停不下來的小動作：攀爬、跑跳、追逐、打鬧，這些都是孩子釋放天性的方式。孩子在不斷學習和探究這個社會的過程中，也會不停地尋找自己感興趣的東西，加上精力旺盛，就像一個搞不定的「熊孩子」。

　　孩子的好動，也和性格與生理因素有關係。性格主要來自遺傳，孩子從父母的身上肯定會遺傳一些特點，比如父母的性格如果外向，孩子就會表現得活潑好動。生理因素主要是受分娩的影響，一些通過剖宮產生出的孩子，沒有經過正常的產道擠壓，神經系統沒有得到應有的鍛煉，出生後就會產生動作不協調、活動過度、自控能力差等問題。

　　當然，還有一些來自家庭教育的外因。比如，有的父母對孩子過分驕縱和溺愛，在應該給孩子樹立規矩的時候置之不理，任由孩子發展，導致孩子形成自由散漫的習慣。當孩子進入學校以後，適應不了學校的行為規範和要求，就想要挑戰這些規矩。「你越不讓我幹甚麼，我就越

幹甚麼。」課堂上不讓說話，他就偏要說個不停；不讓做小動作，他就偏要動個不停。這些都是孩子叛逆心理的表現。

其實，大多數孩子是因為對任何事物都感興趣並勇於嘗試的緣故才表現出好動，這樣的孩子在長大之後，大多數會發展得很好。有很多成功人士和政治家，在小時候都是非常頑皮、好動的，正是因為擁有敢想敢做的個性，他們才能大膽地付諸行動，實現自己的夢想。

面對活潑好動的孩子，父母沒必要太過擔憂，也不要用成人的標準去要求他們，畢竟孩子的心理特徵和成人不一樣。我們應該對孩子的未來充滿信心，要對其進行正確的引導而不是厭煩和阻止，否則很可能會影響孩子智力和心理的正常發展。

那麼，如何判斷孩子是「好動」還是「過度活躍」呢？父母可以認真地觀察一下孩子的行為，因為活潑「好動」的孩子，在陌生的環境中和面對陌生人的時候是完全能夠控制自己行為的。

我曾經接待一位媽媽的諮詢，當她向我抱怨孩子太過活躍的時候，孩子卻在我面前表現得十分安靜，完全不像一個好動的孩子。但是沒過多久，孩子熟悉了環境，就開始在我的辦公室裏四處探望，東摸摸、西摸摸，又在幾個教室裏來回竄動。於是我告訴這位媽媽，孩子的這些表現是正常的；因為患有過度活躍症的孩子，是沒有任何自控能力的，即使到了陌生的地方面對陌生人，他們也不會安靜下來，還會經常在一些嚴肅的場合做出越軌的事情。

我注意到這個孩子對我擺在書架上的一個智力拼搭玩具很感興趣，於是取下來遞給他。孩子拿到玩具很快就安靜了下來，聚精會神地拼搭起來，完全沒有理會我們的談話內容。那麼，這一點也是「好動」與「過度活躍」的

區別；因為活潑好動的孩子是有興趣愛好的，一旦遇到自己喜歡的事情就會集中精力去做，並且不會受到外界的干擾。可是「過度活躍」的孩子幾乎沒有甚麼感興趣的事，也很難集中精力去做一件事情。

活潑「好動」的孩子，做事情都是有一定目的性的。他們之所以會在人前表現得特別好動，大多是為了想吸引大家的注意力，增加對他的關注。但是「過度活躍」的孩子是毫無目的性的，比如上課的時候，他會無視課堂的紀律，不由自主地做各種動作，有時候會擅自離開座位，幹自己的事情，甚至搞破壞。

和同齡的孩子相比，「過度活躍」的孩子表現得很不成熟，他們通常做事衝動、不顧後果。比如他們在過馬路的時候，不管有沒有車，都會橫衝直撞，完全不考慮後果；當他們感到不滿或受到刺激時，很容易發脾氣甚至做出一些過激的行為，缺乏控制自我的能力。

如果孩子經過醫生的確診被判定為患有過度活躍症的話，父母也一定要調整好心態，不要以悲觀痛苦的心態去面對這個問題；因為過度活躍症並不是難以治癒的，除了一些先天的因素外，很多孩子的過度活躍問題都是由於各種心理問題引起的，我們不要把孩子的「過度活躍」掛在嘴邊，也不要把孩子當成病人對待，而要把它當作是孩子成長過程中的一種挫折，幫助孩子一起積極地面對和治療。

**附：過度活躍症的測試**

患有過度活躍症的孩子，大多數的智力是不存在問題的，但是這些孩子卻很難完成精細化的動作。醫學上有一項判斷過度活躍症的方法，稱作神經軟體徵的檢查，其中包含一些手眼協調性的動作。如果父母懷疑孩子有過度活躍症的傾向，可以讓孩子先測試一下。

1. 指鼻測試：讓孩子分別用左手和右手的食指指自己的鼻尖，在雙眼閉合、睜開的情況下，各指鼻尖 5 次，觀察孩子動作的協調性和速度。

判別：如果孩子出錯多，動作笨拙，尤其在閉眼的情況下，那麼就有可能患有過度活躍症。

2. 翻手測試：讓孩子坐於桌前，兩手平放於桌面。先將手掌朝下，拇指沿桌邊下垂，其餘四指並攏，隨後盡快地翻動手掌手背。

判別：翻手時如果不讓擺動肘部，孩子就出現動作笨拙，亂翻一氣，兩手小指均無法和其他四指並攏，則有可能患有過度活躍症。

3. 點指測試：

讓孩子一隻手握緊拳頭，另一隻手則用拇指依次觸碰其他手指的指端。然後換手，重複這一套動作。

判別：如果孩子的動作不連貫、不靈活、錯誤多，則有可能患有過度活躍症。

## 怎樣應對「好動」與「過度活躍」的孩子

　　我先說說生活中常見的那些愛動的「熊孩子」。相對於性格內向、不敢表達的孩子，活潑好動本來是一件好事，但是如果孩子總是表現得過於活躍，讓大人跟不上他上躥下跳的節奏，那麼，大人除了身體疲累之外，也會感覺心累。怎樣才能應對孩子的「好動」，讓他們安靜下來呢？

　　我的建議是：想讓孩子靜下來，就先讓他們動個夠！也許有的家長會疑惑：這樣一來，孩子不是變得越來越好動了嗎？我們不妨反過來想一想，既然好動是孩子的天性，那麼，我們越想要壓制結果反而會越得不到控制。父母一旦學會了放手，效果反倒會更好。比如，孩子一出門就喜歡瘋跑，我們也總在身後追趕，還嚷着「不要跑啊！當心摔跤」，可孩子只會跑得更歡，因為他們覺得這太有趣了。即使孩子被強制要求靜下來，但因為其精力旺盛，一旦脫身就會更加難受約束。父母不妨調整一下策略，不去干涉，在保證安全的前提下多給孩子一些運動的機會，讓他們去釋放精力和能量。

　　運動是能夠幫助孩子控制自我的最佳「良藥」。因為運動會促進人體分泌一種叫做多巴胺的神經傳導物質，進而給人帶來愉悅感，而目前針對過度活躍症的藥物，其實就是為了增加大腦中多巴胺的含量。所以，運動本身就具有治療「過度活躍」的特效，並且比藥物更加安全。運動後，大腦得到足夠的刺激，神經系統就會穩定下來，孩子自然會安靜下來。

　　好動的孩子通常很難集中注意力，心思過於分散，自然很難安靜下來，也就無法控制自己的行為。兒童瑜伽就非常有助於控制孩子的好動，通過「調身」、「調息」和「調心」不但能充分調動孩子的頭腦和注意力，還能消耗掉孩子身上多餘的精力。

怎樣通過瑜伽來應對愛動的孩子？我記得有一個特別愛動的男孩，在上第一次瑜伽課的時候，是完全不受控制的。其他小朋友都可以安靜地坐着，聽我的口令，只有他不停地動，東跑西跑，根本停不下來，還影響到了其他的孩子。課間休息的時候，我找到孩子的父母，向他們瞭解孩子的基本情況，想分析出孩子愛動的原因：到底是由於他的年齡特點還是他自身的問題？

如果只是這個年齡段孩子的特點，那就不是問題，只要找到孩子的興趣點，抓住他的注意力，這個問題自然就能解決了。在和其父母的溝通中，我知道了這個孩子很喜歡車，這就是一個切入點，於是我走到孩子身邊，拉住他問：「你跑累了嗎？想不想喝點水？」、「老師今天看你很使勁地跑，有一個柱子還被你安全地繞過去了。你開心嗎？」很顯然，這些問題對這個孩子來說並不奏效，他一點兒也沒有想要停下來的意思。

「下面我們要玩一個有趣的遊戲，所有小朋友都希望你一起參加，你願意參加嗎？」當我說到這裏，孩子明顯放慢了動作，並且猶豫了一下。

「老師知道你很喜歡車，對嗎？我們和小朋友們一起變成車來玩可以嗎？」這時孩子很快停了下來，對我的建議表現出感興趣的樣子。

兒童瑜伽本來就是一門提高身體語言的課程。當我把它和車結合起來，變成了一個「歡樂過山車」的遊戲，這個孩子很快就能接收我的指令了，在遊戲過程中表現得也很認真，也不再亂動亂跑了。瑜伽的動靜結合、快慢有度，讓孩子從中學會了怎樣去平衡精力。之後的每一次課，這個孩子都表現得十分配合，並且一直堅持了下來。

再來說說那些真正患有「過度活躍症」的孩子。我曾經接收過患有輕度過度活躍症的孩子。由於孩子自身的症狀，他學習兒童瑜伽和接受相關訓練的過程非常的艱難。為此，我花了大量的時間去設計和定制訓練的課程，我先通過唱誦和音樂讓孩子慢慢地平靜下來，再指導調息以平復他的情緒，在體式練習上注重開發孩子身體的平衡能力、空間感和自身的覺知力，同時還

要讓他保持一種放鬆的狀態。

在整個輔助治療的訓練中，重點應放在提高孩子的靜坐能力，擴大他的注意力的範圍，讓他慢慢學會自我冷靜，並能保持一種穩定的活動狀態。我也從始至終保持着與孩子目光的接觸和互動，用微笑去感染他；終於我看到了孩子回應給我的笑容，這讓我無比欣慰……

除了課堂的訓練之外，父母也可以做孩子的「家庭治療師」。要知道，除了服用針對過度活躍症的藥物以外，飲食和規律的生活習慣也是非常重要的，這需要父母長期培養和矯正。父母要有耐心和信心，全心全意地陪伴在孩子身邊，幫助他們逐漸走出過度活躍症的困擾。

不管是停不下來的「熊孩子」，還是真正患有「過度活躍症」的孩子，都需要一個健康的環境，給他們運動的空間、足夠的時間和心靈上的指引，最終，他們會擁有一個健康美好的未來。

# ★烏蘭老師秘技★
## 調整情緒、增強耐心的練習：後彎類體式、力量訓練類體式、扭轉類體式、吼叫類體式、呼吸法

**相關練習：** 太陽式、樹式、船式、獅子式、魚式、蝗蟲式、兔子呼吸法等。

**解析：** 要調整兒童的情緒，可以通過後彎類體式來釋放身心的壓力；通過力量訓練類體式提高兒童身心的承受能力和耐心。扭轉類體式通常被稱為「快樂體式」，能夠增強脊柱彈性，並能夠釋放過度的緊張與焦慮。吼叫類體式、呼吸法的練習對於調整情緒也有立竿見影的效果。

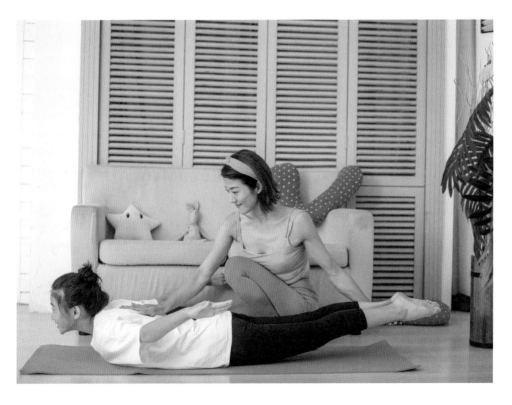

# 體式訓練一：太陽式 Sun Pose

【又是新的一天，黑暗即將過去，萬物正在蘇醒，面向東方，等待新生的朝陽……少而好學，如日出之陽，讓我們嘴角向上，擁抱太陽，讓生命如陽光般燦爛……】

**益處**

太陽式通過伸展身體，能刺激脊柱和活化神經，提升上行氣的能量，增強孩子的自信和愉悅感。

**步驟**

1. 山式站立；

2. 用鼻子吸氣，抬起雙臂向上，迎接太陽，手掌心相對，眼睛目視指尖；

3. 用嘴巴吐氣，雙臂落回體側，同時嘴巴呈微笑狀，發出「哈——」的聲音；

4. 重複 3~5 組練習。

**注意事項**

1. 高舉的手臂要遠離耳朵；
2. 肩膀要向下沉，腹部微收。

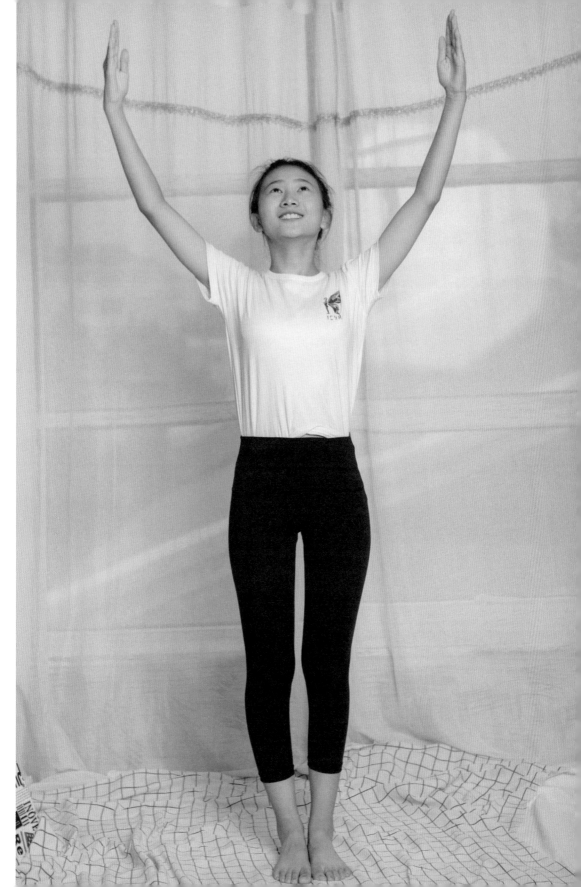

## 體式訓練二：划船式 Rowing Pose（源於船式）

【讓我們蕩起雙槳，小船兒推開波浪……划呀划呀，和一群小鴨比賽啦！】

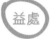

划船式能增強腹部、背部及腿部的力量，強化核心肌群，訓練意志力，增強耐心。

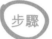

1. 山式坐姿，彎曲雙腿，雙腳慢慢抬離地面；

2. 雙手置於膝蓋外側，像划船一樣，慢慢搖動手臂

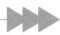

**注意事項**

腹部收緊，背部展平，頸部放鬆。

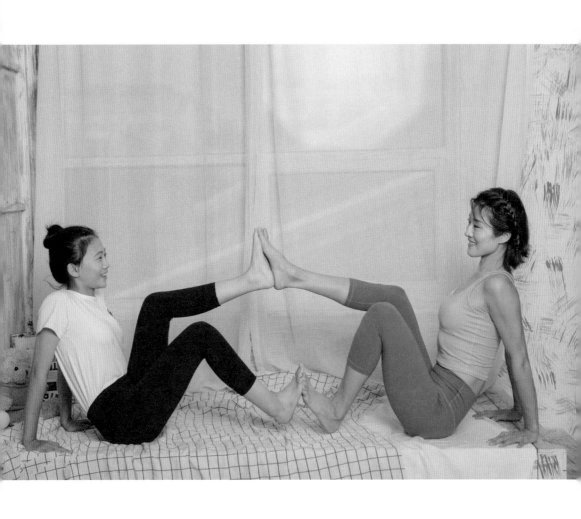

125

# 呼吸訓練：兔子呼吸法

**益處**

兔子呼吸法能化解抑鬱、悲傷的情緒，使兒童的心理恢復安定和平靜。

**步驟**

1. 端坐於墊面，嘴巴呈親吻的唇形，唇部上側靠近鼻尖，用鼻子吸氣，用嘴巴吐氣，重複 3 組練習；

2. 鼻子快速地吸兩次，嘴巴吐氣並發出「哈」的聲音，重複 3 組練習；

3. 鼻子快速地吸三次，嘴巴吐氣並發出「哈」的聲音，重組 5 組練習。

**注意事項**

鼻子快速地吸氣，嘴巴深深地吐氣，結束後調整為自然的呼吸。

# 進入孩子的「封閉」世界

**【焦點】**

　　小米是個聰明可愛的女孩，乖巧聽話，很愛學習。在她上小學二年級的時候，父母離婚了，她被判給了工作和收入更加穩定的爸爸。可是爸爸總是很忙，經常出差，於是就把嬤嬤接到家中來照顧小米。

　　每天嬤嬤接送小米上下學的時候，小米總是特別擔心被同學指指點點，更害怕見到其他的孩子和父母在一起的歡樂場面，總是低着頭走路。漸漸的，小米越來越不愛說話了，上課沒有心思聽講，下課悶着頭一個人坐在角落裏，和以前的小夥伴也疏遠了，總覺得自己是不受歡迎的。

　　不到半年，爸爸再婚了，給小米帶來一位新媽媽和一位新弟弟。家裏熱鬧了，可是小米覺得更孤獨了。她想要去找自己的媽媽，於是從學校偷偷地溜走了，自己坐公共汽車找到媽媽的家，卻發現媽媽的身邊也多了一位叔叔。小米傷心極了，感覺自己被父母拋棄了。

　　回到家裏，爸爸對她發了一頓大脾氣；原來，老師把小米逃課的事通知了她的爸爸。小米甚麼話都不說，把書包一丟，直接進了房間。爸爸一氣之下，打了她一巴掌，小米捂着臉，生氣地推開門跑了出去。

　　爸爸追出門來在附近找了很久也沒有找到小米，着急地給小米的媽媽打了電話，小米的媽媽趕過來分頭去找還是沒有找到小米。天黑了，父母兩人坐在休憩的長椅上，開始自責和反省，後悔對孩子太缺少關心了。這時爸爸接到了警署打來的電話，說孩子一個人坐在電影院門口哭泣，被工作人員發現了，擔心孩子出事就送到了警署。見到了小米，爸爸媽媽激動地摟住了她：「孩子，對不起！是爸爸媽媽錯了！」

**【烏蘭解析】**

　　家庭的破碎對於孩子造成的影響是不可估量的，孩子會認為離開自己的媽媽或爸爸不愛自己了。即使是重組了家庭，如果處理不當，也很難彌補孩子內心的缺失。所以單親家庭的孩子很容易產生強烈的孤獨感，從而封閉自己的內心，一旦被刺激，往往會做出一些極端的事情。父母離婚後不能忽視孩子的感受，要盡可能地抽出時間陪伴孩子，給孩子應有的呵護和關心。

## 警惕孩子的「心理孤獨」

都說家是溫暖的港灣，無論我們漂流多遠都有靠岸的時候。可是現代社會的家庭中卻出現了越來越多的孤獨兒童，這種現象不止存在於單親家庭，雙親家庭中也同樣存在。

很多父母也許會說，如今生活條件優越，每個孩子都是全家的寶貝，他們擁有數不清的玩具和書籍，上最好的幼兒園，有那麼多同齡的小夥伴，遊樂場所又那麼多，哪裏有會孤獨的孩子呢？

可事實是今天的孩子面臨着更多的是「成長的孤獨感」，他們的生存空間和居住環境已無法與曾經的我們相比，空氣污染、車流擁堵、高樓林立等問題在人與人之間隔離了一道道的屏障。一些交通安全、公共隱患、社會犯罪等問題也讓這個社會充滿了各種不安全的因素。

除了社會環境帶來的孤獨感以外，更多的孤獨感來自孩子的成長方式。孩子從一出生就會把第一份感情連接到最親密的父母身上，可父母每天被快節奏的生活所羈絆，社會的壓力讓他們疲憊不堪，常常無暇陪伴孩子；回到家中，也放不下手機、電腦和網絡。孩子因此感受不到來自家人的溫暖。這種最親密的依戀關係有了缺失，孩子就會失去安全感，很容易產生強烈的孤獨感。

這些孩子大多數都是獨生子女，從小就缺少同齡的玩伴，上學以後更是忙於學習，閒暇的時間少得可憐，大部分時間只能宅在家中，根本沒有時間去認識新的朋友。這種單調的生活更加深了孩子的孤獨感，長此以往，性格就會變得孤僻、膽怯、偏激，不願與他人相處，對於親情的冷漠也越來越習以為常……

不可否認，大部分家長對孩子都是真心關愛的，可是教育方式和表達情感的方式是否合適，卻對孩子有着極大的影響。比如，一些家長為

了望子成龍，採用了各種方式和手段強迫孩子學習；還一些家長在物質方面對孩子極盡滿足，卻忽視了孩子心理上的需求……這些都會造成孩子情感上的失衡。

要知道，孩子從出生到長大成人，除了需要物質上的養分之外，更需要來自父母的「精神營養」。如果從小缺少父母的陪伴和愛護，即使父母雙全、家庭完整，孩子的內心也會始終處於一種被孤立的狀態。隨着年齡的增長，孩子的心智發育也越來越健全，這時候如果孩子接收到的外界信息超出了其內心所能承受的範圍，就會出現心理上的失衡和交流上的障礙。

網絡科技的發展，使得孩子接觸電子產品的機會越來越多。我見到過很多孩子長時間沉溺於電腦、手機構建的網絡虛擬世界中。表面上看，孩子能在虛擬世界中找到精神的寄託，得到心靈的滿足；可事實上，長時間地遠離現實世界，只能導致他們的內心更空虛、性格更孤僻。因為在現實生活中，他們經常找不到真實的存在感。

一個內心孤獨的小孩，會因為缺乏安全感，對周圍的一切常懷戒備之心，不相信身邊所有的人。他們通常會比別的孩子產生更多的情緒問題，注意力很難集中在學業或者其他重要的事情上。長大之後，他們會不自覺地「戴着面具」生活，隱藏內心的孤獨。而這種孤獨感需要經過很長時間的自我修復才可以慢慢地緩解，甚至有可能陪伴終身。

在孩子的成長中，有孤獨感並不可怕，但是父母千萬不能忽視孩子心中存在的這道孤獨的心理陰影。當孩子的性格突然變得和從前不一樣了，或者出現一些異樣的行為，比如攻擊他人、破壞東西、亂發脾氣或者睡覺時尖叫，父母一定要提高警惕。因為如果長期的心理壓抑得不到排解和釋放，很可能會導致對自我世界的封閉，嚴重的話還會轉化為憂鬱症，危害到孩子的身體健康和正常的生活。

所以，不管家庭完不完整，父母對孩子的愛不能缺失。讓我們伸出雙手，給孩子一個溫暖的擁抱吧！別用冷漠和忽視封鎖了孩子的心門——願每一個孤獨的小孩都有人陪伴。

## 怎樣幫助孩子走出孤獨的陰影

都說父母是孩子的老師，我想說父母更像是一座燈塔，當孩子迷失於黑暗中，就需要為他照亮前行的方向，幫助他們走出孤獨的陰影，駛向光明、溫暖的海岸。

那麼父母如何做好孩子的指路燈塔呢？我們都知道，個性孤獨的孩子通常都很膽怯、不愛說話，更不善於與人交往。要打開孩子的心窗，就要培養孩子敢於表達的習慣和能力。

首先，要為孩子創造一個平等和諧的家庭氛圍，在和孩子溝通時也要注意方式、方法，尊重孩子的想法，適當地讓孩子發表意見，不要凡事都擺出居高臨下的態度，這樣更有利於幫孩子樹立信心，讓他敢於表達。如果發現孩子有反常的行為，要及時對孩子進行心理上的輔導和疏通；否則一旦錯過時機，等到孩子心理上的孤獨形成習慣甚至成為病症以後，要改善就會非常困難。

其次，要消除孩子內心的孤獨感，還要教會他怎樣去結交朋友。父母應該多鼓勵並引導孩子，帶他們走出房間，親近自然，體驗社會，找機會去接觸同齡的小夥伴，學會玩耍、學會交際、學會分享。比如，鼓勵孩子去鄰居家或同學家裏串門，或者把對方邀請到家裏來，和孩子一起分享圖書、玩具或可口的食物，讓孩子去感受交友的快樂。時間久了，孩子內向的性格就會逐漸得到改善，朋友多了，自然就少了孤獨感。

最後，心理學家指出，有針對性地選擇體育運動，能夠彌補各種性

格和情感上的缺陷。所以多讓孩子參加體育運動，是改善孩子性格最有效的方式之一，有助於開啓孩子的內心。尤其是一些需要集體參與的球類運動、戶外遊戲、兒童瑜伽等，不但能提高孩子的身體素質，還能讓他們學會協調與合作，改變對自己和他人的認知。

比如，注重身心平衡的兒童瑜伽，不僅是一個運動體系，更是一個精神體系。孩子可以通過對身體的練習，達到在精神上的成長。我們可以通過一些體式來改善身體的協調性，還可以藉助意識的練習、放鬆和冥想的結合來提高孩子的自我調節能力，從中去尋找引發痛苦的根源，最終達到一種身體和精神的覺悟。

在一些互動的遊戲環節，可以讓父母和孩子一起來完成，也可以和其他的孩子集體合作，遊戲的樂趣能讓孩子釋放快樂，而合作的體驗能讓孩子認識到自己在集體中的重要性，從而打破自己與他人之間的心理屏障。

據美國國家公共電台報道，在幼兒園及小學的課程中，每天增加一節瑜伽課，能夠有效地減少孩子們的社交困難、攻擊性和過度活躍的行為。紐約大學的職業治療教授也指出，瑜伽對於一些有特殊需要的孩子也非常有效；比如，瑜伽治療法可以幫助患有自閉症的孩子減輕壓力，起到輔助治療的作用。

我曾經通過瑜伽療法對一些患有輕度自閉症的孩子做過實踐訓練。由於病因的複雜性和多樣性，每個孩子的情況都不一樣，針對他們的方案也會有差異。大多數自閉的孩子因為心理上的障礙，在訓練的初期都不會很配合；所以一開始不必急於訓練，要先想辦法穩定孩子的情緒，並且和孩子建立一定的信賴感。

比如，我讓孩子放鬆地坐下來，然後坐在他的身邊，輕輕地抱住他，用輕柔的話語安慰他，給他做放鬆按摩……等孩子的情緒得到了放鬆，並且開始聆聽我的問話時，再開始下一步的訓練。

自閉的孩子通常都存在很大的語言障礙和認知障礙，而瑜伽的治療並不依賴於語言能力或認知能力，它更加注重心理上的平衡，通過故事或遊戲的導入，孩子更容易理解和接受。所以這種療法非常適合孩子，它能夠打破孩子身體或其他方面的發育障礙，喚醒身體上的覺知。

我在觀察這些具有特殊問題的孩子時，發現有不少被「標籤」為自閉的孩子其實只是存在着自閉的傾向，這樣的孩子通過心理治療和行為矯正，很快就能康復。不過對於已經患有自閉或情緒行為障礙的孩子來說，則需要長期不斷地堅持和實踐，嚴重者必須要配合醫學的治療，才能獲得最好的效果。

目前，瑜伽已經被廣泛應用到神經學、生理學和醫學等科學領域，作為一種老少皆宜的身心療法，瑜伽的能量和療效也被越來越多的專家和學者所認可。所以我很有信心，也希望通過瑜伽提供給孩子更多心靈上的指引，幫助他們覺知自身、安住自我，激發本性的光彩！

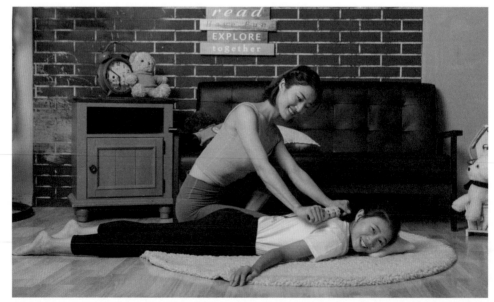

# ★烏蘭老師秘技★

調整心理問題的練習：倒置類體式、刺激胸部和喉嚨的體式、平衡類體式、呼吸法、撫觸訓練

**相關練習**：駱駝式、肩倒立式、魚式、弓式、羽毛呼吸法、觸覺刷撫觸法等。

**解析**：患有自閉症的兒童常常伴有觸覺失調，觸覺的敏銳度會影響大腦的辨識能力、身體的靈活度以及情緒的好壞，可以通過撫觸訓練幫助緩解觸覺失調引發的各種問題。另外，這類兒童還存在着表達困難和一些免疫系統的缺陷，需要通過一些體式和呼吸法活化心輪和喉輪（喉嚨處，七脈輪中的第五脈輪），幫助他們接收能量、提高表達能力，同時增強身體的免疫力。

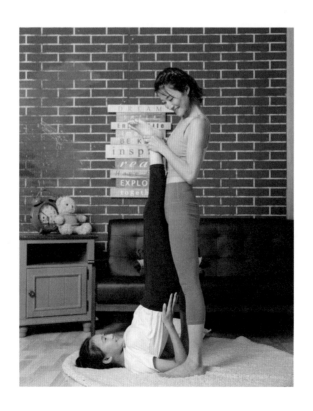

# 體式訓練一：駱駝式

【風沙漫漫，一隻穿越沙漠的駱駝，一路長途跋涉，尋找着生命的綠洲……】

益處

這個體式能夠活化心輪和喉輪，刺激胸腺和甲狀腺，改善呼吸系統；增強脊柱彈性，滋養神經系統；改善氣血循環，使身心更為警醒；圓肩、駝背、雙肩下垂等不良姿態也能夠在這個體式中得到矯正。

步驟

1. 跪立在墊面上，雙膝分開與髖同寬，手臂自然垂放身體兩側，挺直脊柱；

2. 雙手托住髖部，吸氣，將骨盆輕輕向前推，臀部肌肉收緊；

3. 上半身慢慢向後彎曲，用右手觸摸右腳跟；

4. 呼氣，將左手放在左側的腳跟上，頭頸向後伸展，盡可能向上伸展胸腔，在這裏保持幾組自然呼吸；

5. 吸氣，雙手依次托住後腰部，緩慢起身；

6. 呼氣，臀部坐在腳跟上，身體和手臂向前伸放於地板上，額頭抵地。

**注意事項**

如果孩子無法獨立完成，可以由老師或父母幫助其完成。

DREAM
SMILE
Enjoy Life
imagine
BE KIND
inspire
read
Have Fun
EXPLORE
together

# 體式訓練二：魚式

【魚兒魚兒水中游，游來游去多自由，從小溪游向海洋，游過不同的河流……】

**益處**

魚式在活化心輪和喉輪的同時，還能通過伸展脊柱，刺激胸腺和甲狀腺，改善呼吸系統，同時也鍛煉了前庭覺。

**步驟**

1. 仰臥，雙腿伸直並攏，雙手掌心向下，放在臀部下方；

2. 吸氣，將頭部和胸部抬離地面，彎曲手肘撐地；

3. 呼氣，繼續抬高頭部和胸部，眼睛看向天花板；

4. 吸氣，頭部和胸部回正，眼睛看向前方；

5. 呼氣，上半身慢慢落回到墊子上。

**注意事項**

手肘保持穩定，根據手肘的穩定性，降低胸部的位置。

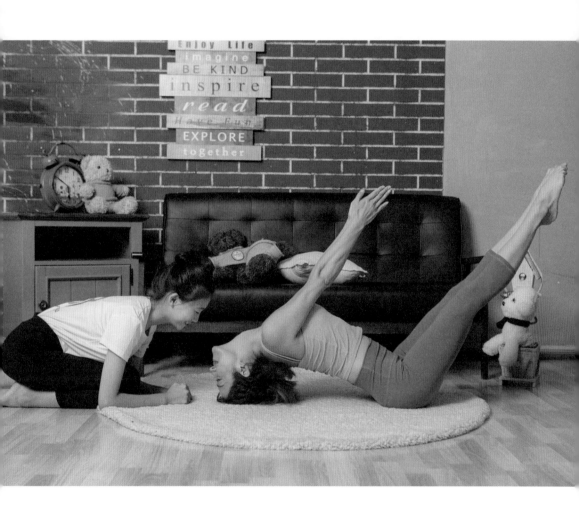

139

# 呼吸訓練：羽毛呼吸法

【小小羽毛飛上天，藉着風兒四處飄，風兒風兒不要停，讓我飛到想去的地方……】

**益處**

吹羽毛的過程能夠增加肺活量，鍛煉前庭覺，提高語言溝通與表達的能力；同時，還能給孩子帶來愉悅的心情。

**步驟**

準備輕盈的羽毛，每人一根，拋向天空；抬頭向上，用嘴巴吹羽毛，不要讓羽毛掉落下來；根據羽毛在空中的高度，來掌控呼吸的快慢和頻率，頭部靈活地旋轉，眼睛專注於羽毛。

**注意事項**

選擇無障礙物的空間，保證孩子的安全。

# 撫觸訓練：觸覺刷撫觸法

益處

使用觸覺刷可以喚醒孩子身體的觸覺反應，改善觸覺的失調和敏感度，並能紓緩和釋放情緒。

步驟

1. 準備一把觸覺刷，對孩子的四肢和背部進行撫觸，每個部位順毛刷一次（不能前後重複地刷）；

2. 刷的順序為：手臂→手掌→手背→背部及肩膀→臀部→大腿外側→小腿外側→足底→足背；

3. 刷完以後，每兩個關節給予關節壓縮 10 次。

   ①肩膀→手肘→手腕→髖關節→膝關節→腳踝
   ②手指、腳趾各拉 3 次
   ③胸部前後壓 3 次
   ④脊椎壓 2 次、肩膀 10 次

**注意事項**

1. 面部、頸部、腹部不可以刷（因為在臟器周邊有很多神經節，刷腹部會使神經系統處於不安狀態）；

2. 不適用於兩個月以下的嬰兒；

3. 6~24 個月的嬰幼兒適合用白色的刷子，可以刺激皮膚的表層；24 個月以上的幼兒可以用黑色的刷子，能刺激到更深層的神經和關節，對於年齡較大的兒童效果更好。

# YOGA

# 第四章

## 寓教於樂，
## 讓孩子站穩在人生的起跑線上

　　孩子的人生，一定不是一場百米賽跑，而是一場馬拉松長跑。為了「不讓孩子輸在起跑線上」，有多少父母推着孩子你追我趕、前赴後繼……然而，沒有一場馬拉松是贏在起點的。孩子跑得快與慢、贏或者輸都不是關鍵，有沒有站好線、有沒有跑錯道其實更重要。

　　所謂的「起跑線」不過是每個人心中的標尺。專注未來、放飛自我，做最好的自己，每一天都是新的起點。

# 專注的力量，讓孩子有效學習的關鍵

**【焦點】**

　　學校門口，幾位等候孩子放學的家長正在聊天，聊到孩子寫作業的問題時，不由得紛紛倒起了「苦水」。

　　「孩子寫作業時根本坐不住，坐下不到幾分鐘，一會兒吃東西、一會兒喝水，沒寫幾道題又要上廁所，簡直花樣百出！」

　　「我們的孩子也是，總是邊寫邊玩、拖拖拉拉的，寫一會兒又去看書、看電視，每次都得催催催，簡直有拖延症啊！」

　　「我們怕影響他寫作業，電視都不敢開。結果一檢查，好多題都不對，他連題目都沒認真看，太粗心了！」

　　說到考試，家長們更是又生氣又頭痛。

　　「考試之前總是千叮嚀萬囑咐，一定要抓緊時間、認真寫，可每次試卷發下來，不是有錯題就是沒寫完……」

　　「每次考完回家，我都會把錯題給他講好幾遍，結果下次他還是犯同樣的錯誤。你們說氣不氣人！完全無記性！」

　　家長們發現這些問題是很多孩子的通病，這到底是因為拖延症？粗心大意？還是記性不好呢？

## 【狀況表現】

1. 上課聽講不認真，容易夢遊太空、發呆。

2. 在學校課外活動、日常生活或其他活動中經常三心二意、粗心大意。

3. 總是心不在焉，容易被外界的刺激轉移注意力。

4. 做事、做作業總是拖拖拉拉，喜歡開小差。

5. 作業、試卷上錯誤百出，學習成績較差。

## 【烏蘭解析】

類似這樣的抱怨相信很多家長都有過，而且往往都是相同的狀況。從家長們的描述中，可以得出一個推論：這些都是孩子缺乏專注力的表現。作為家長，一定要認識到專注力的重要性，並且要給予孩子良好的環境，並有意識地對其進行培養。

在信息不夠發達的年代，我們的學習資源非常有限，能吸收的外界信息也很匱乏，基本上只能依靠課本和老師的傳授。在現今的社會中，信息資源和學習平台豐富多樣，各種教學方法和教育體系也層出不窮，可為甚麼很多孩子的學習成績總是難以提高？學習問題更是層出不窮？到底是甚麼原因呢？

很多家長百思不得其解，頭痛之餘，就會懷疑：是孩子沒用心學？還是不如別的孩子聰明？還是對學習一竅不通？其實，只要細心觀察那些成績突出的「學霸」，就會發現，他們並不一定比其他孩子更聰明、更努力，但是為甚麼他們學甚麼都快？學甚麼都能學好？原因就在於「學霸」的專注力要比其他的孩子強很多。

甚麼是專注力？也就是我們常說的注意力。它是決定孩子智力的五大基本要素（注意力、觀察力、記憶力、想像力、推理力）之一。專注就是把視覺、聽覺、觸覺等感官集中在某一事物上，不斷地思考、分析，達到認識該事物的目的。比如，我們所知道的成語「專心致志、全神貫注、聚精會神、一心一意、心無旁騖」都是用來形容專注的。

在孩子學習的道路上，專注力就像是一扇心靈的天窗，窗口開得愈大，能夠吸收的知識就愈多。同樣在學習，專注力強的孩子就很容易「進入狀態」，學習起來會感覺很輕鬆；而專注力弱的孩子，往往容易受到外界信息的干擾，一旦注意力渙散或無法集中心思，心靈的天窗就會被關閉，一切有用的知識信息都無法進入，也就是家長們常常抱怨的「不開竅」，不但無法學習其他的特長，而且連學校的作業都難以應對。

大多數父母都只關注孩子的智商和學習成績，卻忽視了專注力的重要性。要知道，專注力不僅會影響孩子的學習，還會左右孩子未來的發

展方向。正所謂「書痴者文必工，藝痴者技必良」，把所有的時間、精力和智慧凝聚在一起，就能最大限度地發揮積極性、主動性和創造性，必然做甚麼事情都能達到極致。所以，拉開孩子之間差距的不是智商也不是成績，而是專注力。

美國心理學家丹尼爾・戈爾曼（Daniel Goleman）曾說過，專注力比智商更能影響一個人的最終成就。這也是很多成功人士的共識，比如微軟創始人比爾・蓋茨和「股神」巴菲特，他們對於事業成功的原因，都給出過相同的答案，那就是「專注」。

在中國有一項針對兒童專注力的追蹤調查結果顯示：處在同一智力水平的孩子，專注力強的大多數在成年後成為各個領域的優秀人才；而專注力弱的大多數在成年後的生活和工作都不是很順利。這說明，從小缺乏專注力的孩子，以後也很難在某一領域有所成就。

了解了專注力的重要性，我們一定很想弄清楚為甚麼孩子總是很難專注做一件事？同樣年齡的孩子為甚麼專注力會存在差別？早期教育專家認為造成孩子專注力不足的原因是多方面的，比如家庭環境、教育方式等。

我們有沒有注意到這樣一個現象：大多數孩子的不專心都表現在上課、做作業等學習的時候，可是他們在看動畫片、打遊戲、玩玩具的時候就很專注。這說明孩子能夠專注做的事一定是他非常感興趣的事情，而在學習的時候不專心，很可能是因為他對所學的課程興趣不足，或者是在學習上存在理解困難的情況，「因為沒聽懂，就聽不進去了」。所以，父母不妨試着和孩子多溝通，了解一下問題的癥結，再「對症下藥」。

大多數孩子愛玩好動，喜歡新鮮的東西。比如，媽媽新買了一個玩具，孩子剛玩了幾天，爸爸又買了一個新玩具；於是孩子很快就放棄之前的玩具，對新的玩具產生興趣。家長不停地買，孩子就會不停地「喜新厭舊」。在父

母看來，孩子這是「三分鐘熱度」的表現，其實是因為過多的選擇分散了孩子的注意力，讓他無法專注地玩某個玩具。

學習方面也是這樣，正常的學業加上各種課外的輔導、培訓，過多的任務只會讓孩子手忙腳亂。有的家長還會因為孩子不專心做練習或者作業總是出錯，就拿多練、多寫來懲罰孩子……我們試想一下，如果孩子上學沒空玩、下課寫不完作業、考試像過獨木橋、做錯還要受懲罰，怎麼可能對學習投入興趣和專注力呢？

孩子的習慣好不好，父母的影響少不了。父母身上存在的一些不良習慣經常會影響到孩子，比如一邊吃飯一邊看電視，陪孩子做作業的時候玩手機；這樣做既影響了孩子吃飯和做作業，又破壞了孩子的專注力，同時孩子也會養成一心多用的壞習慣。

父母與其犧牲大把的時間時刻「盯牢」孩子，不停地「抱怨」、「嘮叨」、「指手劃腳」，不如多些耐心，有針對性地去培養和提高孩子的「定力」，讓孩子走出屬自己的成功的人生。

**附：各年齡段孩子應達到的專注時間標準**

4 歲：5 分鐘

5 歲：8 分鐘

6 歲：11 分鐘

7 歲：14 分鐘

8 歲：17 分鐘

9 歲：20 分鐘

## 如何提高孩子的專注力

愛因斯坦曾說過：興趣是最好的老師。對孩子來說，他們的專注力在很大程度上受興趣的控制，我們不妨把培養孩子的興趣與培養專注力結合起來。無論孩子學習甚麼，都要注意調動孩子的興趣，只要有了興趣，孩子就很容易專心並且堅持下去。

孩子的心智並不成熟，自制力也不強，所以很多時候需要父母來幫他們建立規律的生活。比如，父母可以為孩子營造一個良好的學習環境。不需要太多的裝飾，只要安靜、整潔。在學習的時候，最好把與學習無關的東西全部清理掉，指導孩子把書桌、書架的雜物整理乾淨，玩具收好——整理不但能鍛煉孩子的觀察和動手能力，還能提高其自律。同時，還要遠離電視、電腦、手機等容易分散注意力的東西，讓孩子能夠不受干擾、安心地學習。

俗話說：不以規矩，不成方圓。孩子的心思散漫、缺少定力，就需要家長從心理上對其進行適當的約束。如果孩子還小的話，父母可以幫他把每天做的每件事都記錄下來，然後從中找到最有效率的黃金時間點，在正確的時間裏做事，就能達到事半功倍的效果；等孩子長大一些，可以和他一起制訂計劃，規劃好時間，每做完一項任務就打上對勾，讓他們學會在有限的時間內，把該做的事情做完做好，這樣孩子更容易集中精力，學習也更有效率。

很多父母都很「貪心」，為了提高效率，總想讓孩子同時完成幾件事；比如，邊做作業邊聽英語，或各種作業堆積在一起，東寫寫西寫寫，交叉練習。殊不知，這樣的「一心多用」會損害注意力的有效集中。要知道人的注意力是有限的，我們腦海中存在的想法越多，就越難專注於

一個目標。尤其是孩子的注意力正在發展過程中，一次發散到不同的方向，只會造成孩子心理緊張、行動混亂，結果一件事情也完成不了。

建議每次只讓孩子專心做一件事，相信孩子會完成得更好，同時其專注力也會大大提高。當孩子在專注地做某件事的時候，父母千萬不要輕易去打斷他，長期堅持下去，孩子的專注力就會更加持久，做每一件事情都會非常認真。

要讓孩子一直保持專心是很累的，要知道大腦「也需要喘口氣」。孩子在書桌前坐得太久了，不但身心疲累，還會把這種「累」歸咎到學習上，從而會產生不好的情緒。由於大腦中負責專注力的部位與負責情緒的部位很接近，所以「情緒會直接影響專注力」。父母要隨時關注孩子的心情，及時幫他打開心結，學習才會更有效果。如果孩子感到累了，不妨讓他們站起來活動一會兒，活動筋骨的時候，大腦得到了休息，情緒也穩定了，再繼續學習的時候也就能集中精神了。

如果我們需要把專注力當作一種特殊的能力來進行訓練，那麼運動將是最有效、也最實用的方式。在運動的過程中，我們的大腦會產生多巴胺、血清素與腎上腺素這三種激素。多巴胺和血清素可以調節情緒，帶來愉悅感和幸福感；所以運動中的孩子都特別快樂，在歡樂的情緒下學習效果也會更好。腎上腺素跟注意力有直接的關係，可以增強孩子的專注力，形成永久的記憶。

運動的實操性非常強，任何運動項目都需要身體各部位的配合，只有孩子集中精力觀察和模仿才能完成要求的動作。比如，在兒童瑜伽中就有一些特定的姿態，不但要求孩子具有手眼協調的能力，而且要求孩子具有足夠的「定力」。

我在上兒童瑜伽課的時候，總會見到一些「缺少定力」的孩子。他們坐在墊子上動來動去、東張西望，一副心不在焉的樣子。這時，我會讓孩子先站起來，圍着場地跑上三圈熱身，去除雜念以後再坐下來，閉上眼睛，聆聽一段關於大自然的音樂，再引導他進行呼吸和冥想。通過「一動一靜」讓孩子把外散的心思收回來，專注於一點，同時去除心中混亂的雜念。呼吸、冥想可以有效地提高專注力和自控力，同時也是對大腦的一種訓練。

　　瑜伽還有一個最大的特點就是：它能像訓練身體一樣訓練孩子的意識，同時，意識的練習也能夠幫助孩子控制自己的身體。因為身體和意識是相互影響的。比如，瑜伽練習中關於平衡的訓練就能有效地提升孩子的專注力。瑜伽中所有的平衡體式都是對專注力、穩定性和控制力的挑戰。如果專注力不夠，練習平衡體式時身體就會搖搖晃晃、難以控制。孩子在練習瑜伽平衡體式時，要將注意力關注在練習的部位，完成動作時雙眼最好盯住一個地方不要四處亂看，這樣才可以保持大腦的清醒和集中。如果一開始感覺有難度，動作達不到要求也沒有關係；可以多次練習、反覆嘗試，在提高身體平衡力的同時也就慢慢學會了怎樣去控制自己的注意力。

　　當然，能夠提高孩子注意力的方法不止這些，兒童瑜伽裏的故事和遊戲也是吸引孩子的「法寶」。所有單一的枯燥的運動都很容易讓孩子分心，而在遊戲活動中更能讓孩子集中精力，就是我們常說的「寓教於樂」，孩子邊玩邊學，從中所學到的「專心」會大大超過強迫式的訓練。

　　而結果也確實如此，不僅家長可以感受到孩子的投入和對自我意識的控制，而且孩子在學習上的進步也足以證明，他們能以更強的專注力去不斷超越自我！

# ★烏蘭老師秘技★

## 提升專注力的練習：平衡類體式、互動遊戲、呼吸法

**相關練習：**山式、拜日式、船式、樹式、鳥王式、小小交通警遊戲、聞香呼吸法等。

**解析：**所有的平衡類體式都需要集中注意力才能完成。在提高專注力的練習中，要根據兒童的年齡和身體的穩定性，選擇不同難度的平衡類體式進行練習。通過集體參與的互動遊戲，可以調動孩子的積極性和反應能力，活潑有趣的形式也更容易讓孩子集中精力、投入其中。遊戲結束之後，配合呼吸法來進行調整，效果會更好。

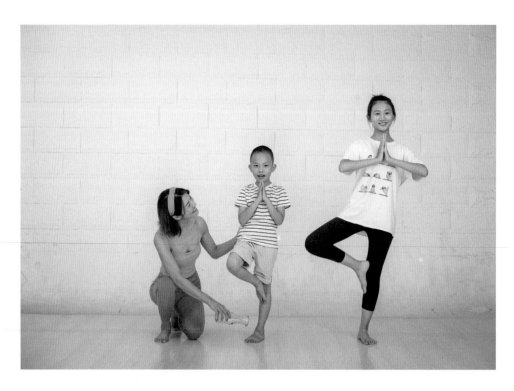

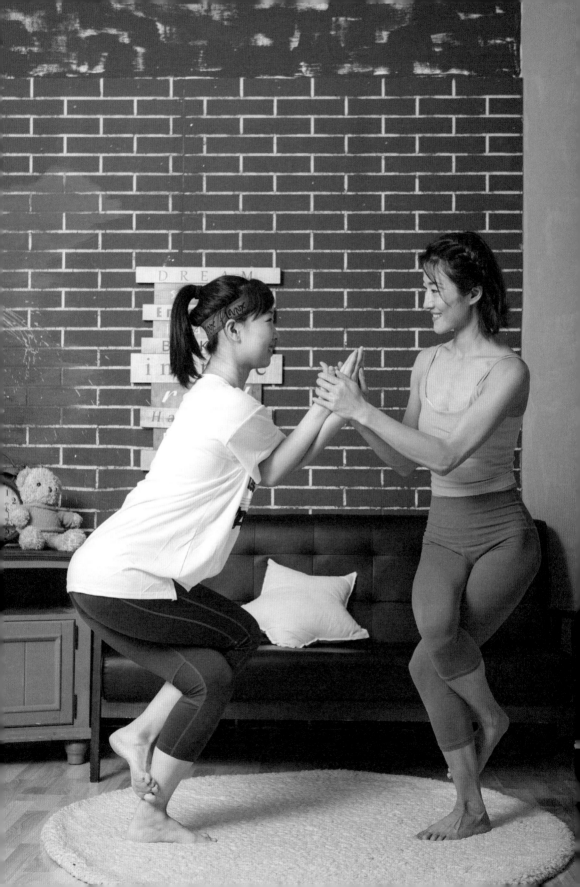

# 體式訓練：山式 Mountain Pose

【站在山頂，我就是一座山，守護着天與地。春天，我長出一片綠地；夏天，我被叢林環繞；秋天，我遍身金黃；冬天，我披上雪白的冬衣……】

 **益處**

山式動作看似簡單，但需要很強的控制能力，這個體式非常有利於訓練兒童正確的站姿、塑造良好的體態。還能夠增強其內心的力量與穩定感，進而提升兒童的專注力和自我控制力。

 **步驟**

1. 感受大山的穩固，身體直立，雙腳大腳趾靠攏，腳後跟分開 30 度角，雙腳的外側保持平行；

2. 十個腳趾像一把扇子似的張開，慢慢抬起，再輕輕地放下；

3. 膝蓋並攏，收緊大腿肌肉，腹部內收，將肚臍隱藏起來，胸腔向上打開；

4. 雙肩後展下沉，手臂微微打開，手指尖指向地面；

5. 下巴微收，眼睛看向正前方；

6. 保持這個體式 1 分鐘，並閉上眼睛，想像自己是一座雄壯的山峰，穩固而有力量。

**注意事項**

根基要保持穩定和靜止。

# 互動遊戲：小小交通警

【我們是小小汽車隊，一路前進、聽從指揮：紅燈停、綠燈行、黃燈就要等一等。我來做小小的交通警，所有車隊聽我指揮：紅燈停、綠燈行、黃燈就要等一等。】

**益處**

這個遊戲能訓練反應速度與切換能力，有效地提升孩子的專注力與協調能力。

**步驟**

1. 請幾位小朋友排列整齊站成一條隊，站在教室的後方，扮演行駛在路上的小汽車隊；

2. 老師扮演交通警察，站到教室的前方，背對小朋友；

3. 老師說綠燈時，小朋友需要踮起腳尖慢慢地向前走；老師說紅燈時，小朋友需要停下來不動；老師說黃燈時，會說一個瑜伽體式的名字，小朋友需要快速做出反應，演示瑜伽動作；

4. 隨着遊戲的進展，小朋友距離老師越來越近，當一位小朋友悄悄地摸一下老師時，所有小朋友要迅速回到起始位置，遊戲復原。

**注意事項**

1. 在第 4 步時，老師需要小朋友靠近自己並說明遊戲要點，再回起始點，提醒注意安全；

2. 在遊戲復原的過程中，老師可以抱住一位小朋友，讓他來做下一組遊戲的交通警察。

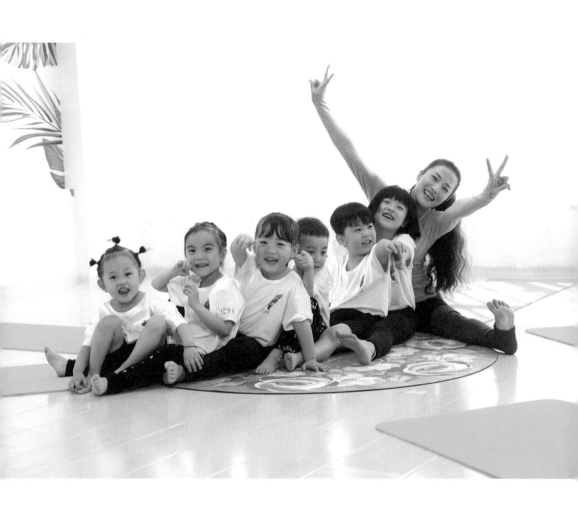

# 呼吸法：聞花香呼吸

【閉上我們的雙眼，深吸一口氣，有沒有聞到花的香味？好像進入一片花的海洋，花兒微笑着，向我們吐出迷人的芳香……】

**益處**

這個呼吸法能增強肺部的呼吸機能，使大腦快速平靜下來，還能平衡自律神經系統，提高注意力。

**步驟**

1. 跪坐在瑜伽墊上，雙手在胸前合十，想像你的面前有一朵美麗芬芳的花朵；用鼻子深深地吸氣，張開嘴巴呈微笑狀吐氣，喉嚨發出「哈」的聲音，重複 3 組練習；

2. 花朵要綻放了，鼻子深深吸氣，手臂向上伸展；再多吸一點點氣，吐氣時，張開嘴巴呈微笑狀發出「哈」的聲音，雙臂向兩側展開，調整為自然呼吸幾秒鐘，開始新的一組練習，重複 5~8 組。

**注意事項**

在吸氣的過程中，可以在心裏默數 1、2、3，默數時間的快慢長短，可根據兒童年齡大小決定。

# 打通五感，建造孩子的記憶宮殿

【焦點】

妮妮是個文靜的女孩，在家裏也是個乖乖女，可她最大的毛病就是總丟三落四的，經常「沒頭腦」，媽媽以為孩子年紀小沒記性，上學以後就會好了。可等到上學後，妮妮的毛病一點兒都沒有好轉，不但生活中老愛忘事，連學習也受到影響。媽媽每天晚上都要幫妮妮整理好課本和文具，以免落下了；早上進學校之前，媽媽還要叮囑妮妮一堆事：別忘了喝水、交作業、記作業……重要的事情總會說三遍，就怕她忘了；可每次放學回家一問，她還是忘記得一乾二淨！

最讓媽媽頭痛就是每次的考試，試卷拿回來，總有沒寫完的空白；問妮妮，不是忘記寫了就是忘了怎麼寫。不用說，妮妮的學習成績自然比其他同學差很多，經常在班級裏「墊底」。

媽媽和老師溝通時，瞭解到妮妮課堂的表現倒是很認真，老師講的內容當時她是記住了，可一到做作業就忘了，英語單詞總需要重複十幾遍才能勉強記住；背課文也是記了後面的就忘了前面的……為了幫助妮妮提高成績，媽媽給妮妮報了補習班，還增加了很多的作業和練習，每天晚上盯着她背誦、抄寫，反覆講解、複習，可就是這樣緊抓慢趕，一個學期下來，妮妮的成績還是沒見提高，「沒頭腦」的毛病也一點兒沒有改善。媽媽真是又着急又頭痛，不知道原因到底出在哪裏，甚至開始懷疑孩子的智商是不是有問題了？

## 【狀況表現】

1. 孩子經常記不住事，反覆交代的事情也總是忘了；

2. 老師上課講的內容，孩子總是前面學、後面忘，甚至邊學邊忘；

3. 經常丟三落四，找不到自己的物品（如作業本、文具、書籍等）；

4. 背誦單詞、課文總是很費力，需要背好幾遍，剛記住轉眼就忘了；

5. 生活中總會犯同樣的錯誤，強調多次也記不住；

6. 考試的時候總是犯迷糊，經常會落題、忘題。

## 【烏蘭解析】

其實，妮妮的這些學習問題都是記憶力不好造成的；記憶力差，學過的東西總是無法保持長時間的記憶。媽媽的加壓只會讓孩子的頭腦負荷更大，記性就會更差了。孩子的記憶力差是很嚴重的問題，家長要找出問題根源，如果是疾病，可以從醫學上進行治療；如果是其他原因，一定要尋找正確的方法，幫助孩子提高記憶的能力。

## 為甚麼孩子記憶力不強

　　都說年紀大了，人的記憶力會越來越差。可是細心的家長們卻發現，孩子的記憶力怎麼也和老年人一樣容易健忘、記不住事？是甚麼導致孩子記憶力的減退呢？

　　其實，不只孩子，我們每個人都面臨這樣的問題。在這個信息化的時代，每天網上線下都充斥着無數個有用和無用的信息。當我們無暇整理和消化這些日積月累的信息時，就會藉助於各種「外化的內存」來保存我們的記憶，比如手機、相機、電腦、網絡等。當習慣變成一種依賴時，我們自身的記憶能力就逐漸退化了，如果不隨時記錄，很快就會忘掉了。

　　對於孩子來說，除了信息的干擾，更多的影響來自不當的教育方式。比如父母過高的期望、苛刻的學習要求等。這些無形的壓力會讓孩子用腦過度、身心疲勞，對外界事物的敏感度降低，從而影響到記憶力的正常發揮。

　　相信不少孩子都經歷過「死記硬背」的痛苦，因為在很多家長看來，那些可以「過目不忘」的都是天賦異稟的天才，要想「笨鳥先飛」就得多讀、多背、多寫、多練。殊不知，強行記憶不但不能提高孩子的學習效果，而且還容易讓孩子對學習產生厭倦和恐懼感，降低開發和運用記憶的能力。

　　我們想像一下：一個用來收藏記憶的容器，即使空間再大，如果每天只是不停地往裏面填塞各種記憶，而不去整理，也沒有時間消化，那麼很快這個容器就會被塞得滿滿的，很難再裝入新的記憶了。

事實上，對於處在生長發育期的孩子來說，一些記憶力的衰退都是暫時的，只要減少壓力源，讓頭腦始終都保持適度的空間，孩子慢慢地學會自我調節，記憶的能力自然就恢復正常了。

那麼記憶力到底有多重要呢？從小到大，我們所能見到的，但凡是成績好、智商高的人，記憶力一定不會差。可以說記憶力是學習的「核心」。因為無論是學習知識、技能還是開闊眼界，只有在大腦裏留下了印記，才能把見到的事情、看到的書、聽到的見聞，轉化為自己的。

相反，記憶力差的孩子，最直接的影響就是學習成績的落後，而學習成績不佳會讓孩子產生消極自卑的情緒，每天無精打采、心不在焉、做事頻繁出錯，這些都不利於孩子未來的發展。

希臘思想家亞里士多德曾說過：記憶為智慧之母。美國未來大師阿爾文・托夫勒也把記憶力視為幼兒的第一智力。所以強大的記憶力就像一個龐大的智力庫，能喚醒我們的潛能，幫助我們創造更多的未知和可能性。

那些可以「一目十行」、「過目不忘」的記憶大師確實很讓人羨慕，可是你知道嗎？他們當中有很多人都不是天生就擁有超強的記憶力，而是經過後天的努力和訓練才達到的，這足以說明記憶力是可以被再訓練和再開發的。

與成人相比，孩子的心思要簡單得多，記憶力也是成人的四至五倍，那麼孩子們能擁有的記憶空間也會比成人多很多。所以，只要用心培養和訓練，我們還用擔心孩子的記憶力提高不了嗎？

## 如何擴展孩子的記憶存儲空間

有沒有發現，人類的大腦和電腦有很多相似的地方？比如，大腦可以思考、電腦可以計算；大腦可以存儲記憶、電腦可以儲存數據⋯⋯自從電腦誕生以來，我們就在不斷地嘗試將大腦裏的記憶轉化成文字、圖像和數據，並且存儲在電腦中。利用電腦，也讓我們的記憶可以長久地保存下而不會被遺失。

可是，隨着數據量的逐漸增長，電腦的存儲空間會越來越小、難以正常運轉；存入的信息過多也會帶來查找和提取上的困難，需要及時清理和刪除不必要的信息。

與電腦相比，我們大腦顯然更強大、也更豐富。在我們的大腦中，有一塊專門負責學習和記憶的區域，被稱為「海馬區」，能夠記錄我們日常生活中的許多片段，但這些記憶都是短暫的，時間久了就會被逐漸遺忘。如果一段記憶在短時間裏被反覆提起，就會被海馬區轉存入大腦皮層，成為可以保留下來的「長期的記憶」。大腦皮層就像一個硬盤，一旦需要，就可以通過檢索和排除功能準確地找到這些記憶的信息。

孩子的大腦就像一個未開發的空間，細胞排列得非常有序，記憶的容量也更大。想要提升孩子記憶的空間，就要訓練他們「長期記憶」的能力。

著名文學家歌德曾說過：「哪裏沒有興趣，哪裏就沒有記憶。」我們生活的每一天總會經歷很多事情，可是能夠被記住的都是引起我們興趣、有意識的記憶。而那些無意識的記憶很快就會被忘掉了。所以，不管是生活還是學習，都離不開興趣的培養。

比如，有些孩子從小就被父母帶着去四處旅行，或是參加各種遊樂

活動，總會有人説，孩子太小，根本不會有甚麼記憶。可事實上，當我們和孩子溝通的時候，會發現他們的記憶力往往超出了我們的想像。那些豐富的經歷，會帶給孩子不一樣的體驗；因為「見多識廣」、充滿好奇，他們能夠記住很多對他們來説有趣的見聞。

當然，在孩子的學習方面，只有單純的興趣還是不夠的，還需要足夠的專注力、科學的記憶方法，把被動記憶變成一種主動記憶的習慣，才能有更多的記憶長久的存留在大腦的空間裏。

**附：科學記憶法**

1. 重複記憶法：通過反覆閱讀來鞏固記憶，這種方法適用於比較年幼的孩子；因為他們本來就喜歡重複，同一個故事可以百聽不厭。

2. 直觀形象記憶法：通過實物、圖片來幫助記憶，有的時候還可以通過動態影像來加深記憶。這種方法最簡單直觀，對孩子來説也更容易理解。

3. 聯想記憶法：藉助一些相似的事物，形成聯想來幫助記憶。比如把 0 想像成一個雞蛋，1 想像成小木棍，2 想像成一隻鴨子……可以加強寶寶的聯想，易於記憶，同時也避免了枯燥。

4. 歸類記憶法：只有把知識歸類，才能最大限度地儲存起來，用歸納法教育寶寶識字效果最好。比如青、清、請、情等有一邊是相同的字，發音也接近，寶寶很容易記。

5. 歌訣記憶法：用一些有節奏的兒歌來方便記憶。最常見的就是乘法口訣，很容易上口。

6. 利用感官參與記憶法：利用耳、眼、口、手來參加記憶活動，能提高記憶的效果。

我們的大腦常常會被比喻為一台運轉的機器，如果不加油就會生鏽，只有多用腦才能給機器加油，用腦越多就會越「聰明」。沒錯，和那些懶於動腦的人相比，多動腦筋的人思維會更活躍。可是有的父母為了讓孩子更「聰明」，往往會不斷地增加各種讀寫和計算的練習，卻忽視了孩子身體的訓練。你們知道嗎？身體的訓練對於大腦的好處要遠勝於超過「填鴨式」的訓練。

對於身體的運動來說，大腦的指令是必不可少的。通過運動可以提高腦的活性，增加大腦的各種功能，其中就包括記憶的能力。運動就像孩子記憶力的催化劑，能夠增加大腦海馬區的大小，還能促進血液中關於「記憶的荷爾蒙」的增長……這些對於大腦的記憶力和執行力都非常重要。

不過，孩子的天性不適合一些過於專業或封閉式的訓練，動靜結合的兒童瑜伽是再好不過的方式。瑜伽的很多體式都能夠讓人冷靜頭腦、深度放鬆，同時增加血液循環，為大腦補充更多的氧氣，使我們的大腦能夠更快速地處理各種信息。

瑜伽還可以對大腦中負責儲存和組織記憶的部分產生衝擊，改善大腦皮層和海馬區的聯繫，幫助恢復丟失的記憶，比如改善孩子最常見的「丟三落四」的問題。

兒童瑜伽的體式和中國傳統的「五禽戲」有相似之處，都是模仿動物的動作形態，孩子在練習的時候需要運動聯想記憶的方法，通過模仿和想像，掌握正確的記憶動作，並且幫助大腦肌肉養成運用記憶動作的習慣；還有一些互動的遊戲，需要孩子去配合與協調，無形中也會刺激大腦的活動，在愉快的遊戲中兼顧了記憶力的訓練，更能發展孩子的主動記憶力。

有一項專門針對兒童空間記憶的實驗，同時讓 30 名兒童練習了 10 天的呼吸法和冥想，來鍛煉大腦的思維，再考驗孩子對於周圍環境的記憶；結果證明，這些孩子的記憶得分比沒有經過訓練的孩子增加了 43%。

有關呼吸法和冥想的訓練其實很輕鬆也很簡單。呼吸法是通過有意識地調整，讓呼吸深長、微細、平和並且富有節奏，一進一出的氧氣循環會讓大腦的細胞排列更加有序。冥想就是清空大腦，甚麼也不想，或者只專注一件事的想像，比如想像一幅圖畫或者一個場景，如果孩子會計數的話，我會建議他在靜坐冥想的時候默默地數數，從「1」數到「50」，慢慢地延長到「100」、「200」……這樣重複的練習可以鍛煉大腦的思維，幫助孩子更好去強化記憶的能力。

美國心理學家胡德華曾說過：「凡是記憶力強的人，都必須對自己的記憶充滿信心。」當孩子對自己的記憶力缺乏自信時，常常會想：「這多難記啊！我能記住嗎？」這樣的想法只會阻礙記憶力的發揮。所以我們的父母要對孩子有信心，給他們積極的心理暗示：「你一定能記住！」那麼，孩子的記憶力就會邁入一個新的台階了。

## 附：提升記憶的黃金時間點

### 第一個記憶黃金點：清晨起床後

早上起來神清氣爽，大腦比較清醒，腦神經也處於活動的狀態，沒有新的記憶干擾。這個時間的記憶印象會更加深刻，很適合學習一些有記憶難度但是必須記住的東西，比如一些學習重點、重要事件等。即使暫時記不住，大聲讀上幾遍，也會有利於記憶。所以清晨是一天是最好的時段，晨讀、晨練的效果是事半功倍的。

### 第二個記憶黃金點：上午 8 點至 10 點

這個時間段，孩子的精力最充沛，大腦容易興奮，記憶量也會增大，能夠認真地思考和處理問題，所以是學習和攻克難題的好時機。

### 第三個記憶黃金點：下午 6 點至 8 點

這個時間段也是用腦的最佳時刻，孩子可以利用這個時間段來回顧、複習全天學過的東西，加深印象，分門別類歸納整理，也是整理筆記的黃金時間。

### 第四個記憶黃金點：入睡前一小時

在大腦休息前，對學習過的內容進行加深和鞏固，特別是對一些難於記憶的東西，要再三複習，這樣不易忘記。

除了這四個常規的黃金時間點以外，不同的孩子也會有自己獨特的學習時間規律和習慣，只要找到並且充分利用自己的黃金時間，同時養成在固定的時候進行學習的習慣，就可以有效地提高記憶力和學習的效率。

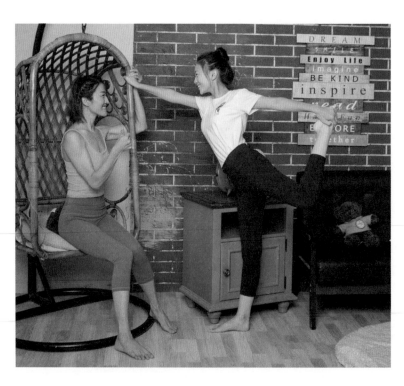

# ★烏蘭老師秘技★
## 增強記憶力的練習：平衡類體式、倒立體式

**相關練習：**小狗式、橋式、舞蹈式、鳥王式、蜘蛛式等。

**解析：**要培養良好的記憶力，先要提高注意力；因此，能夠提升專注力的平衡類體式同樣可以用來提高記憶力。倒立體式能通過拉伸和倒置脊柱刺激脊髓神經，幫助神經中樞更好地傳輸信息，同時還能增加回流大腦和心臟的供血量、激發腦細胞的活力，從而提高記憶力。

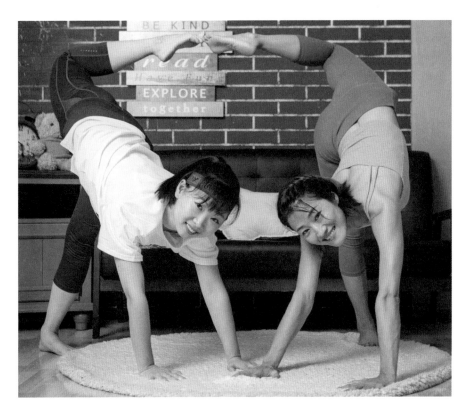

# 體式訓練一：小狗式 Dog Pose（源於下犬式）

【我是機智勇敢的小狗汪汪，沒有困難的任務，只有不怕挑戰的狗狗！想和我一樣本領高強嗎？快來加入我們的汪汪隊吧！遇到麻煩，就找汪汪！】

 **益處**

小狗式能充分地鍛煉兒童的肩臂、脊柱、關節、腿腳等部位，被稱為萬能理療體式。這個體式在保持的過程中能夠鍛煉孩子的耐力和耐心；同時，大量回流的血液能滋養整個腦神經和心肺等器官，改善記憶力。

 **步驟**

1. 四腳板凳式，跪在墊子上；
2. 吸氣，雙手撐地，踮起腳尖，用力將臀部抬至最高點；
3. 呼氣，腳後跟用力向後壓，拉長脊背，雙手掌壓實地墊，眼睛看向肚臍；保持 5 組自然呼吸。

**注意事項**

1. 雙手、雙腳要壓實墊子，打開腋窩；
2. 大腿後側緊張的兒童，可以調整為微屈雙膝。

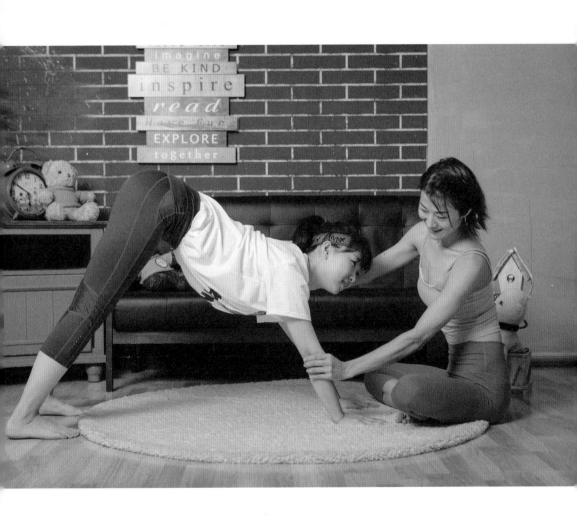

# 體式訓練二：橋式 Bridge Pose

【大橋建好了！我的橋樑跨過山、跨過大海，連成一條新的天路，看，像不像一道彩虹橋？】

**益處**

橋式是一種恢復體式，它可以增加大腦的血液供應量、恢復神經系統的活力；經常練習可以平息思緒、減少偏頭痛，有助於孩子的記憶力。

**步驟**

1. 仰臥在墊子上，彎曲雙膝，雙腳分開一個手掌的距離；

2. 吸氣，慢慢抬高臀部，呼氣，雙腳向下發力，雙臂在身體下方伸直，十指相扣；

3. 保持 3~5 組自然呼吸後，上身還原地墊上。

**注意事項**

根基穩定，腹部收緊。

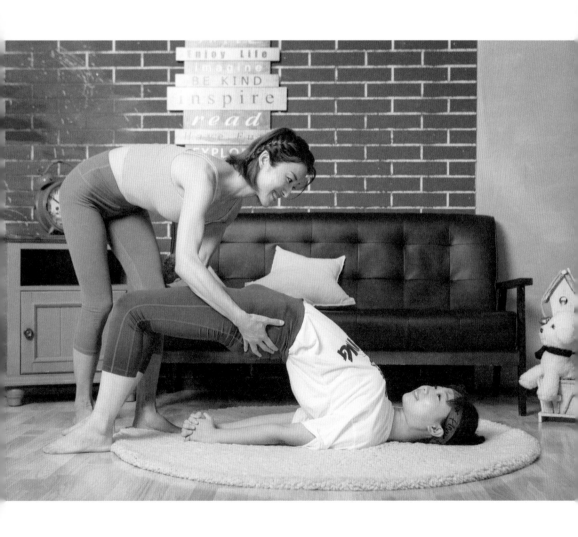

# 奇思妙想，開拓孩子想像的空間

【焦點】

琪琪搬新家了，並且終於有自己的小房間。新家又寬敞又明亮，媽媽還把她的房間佈置得像一個公主房，琪琪太喜歡了。

這天媽媽回到家裏，吃驚地發現琪琪房間的牆壁被彩筆塗畫得亂七八糟的；原來琪琪在幼兒園看到美術老師在外牆上畫了一群可愛的小動物，也想學老師在家裏的牆上畫畫。媽媽聽了又急又氣：「這才剛裝修的新房呢，就被你弄成這樣了！」一氣之下，把琪琪的彩筆全沒收了，琪琪傷心地哭了。

為了避免琪琪再亂塗亂畫，媽媽把塗過的牆面貼上了壁紙，還把彩筆放在高高的，只有她在家的時候才允許琪琪動筆。琪琪畫畫的時候，媽媽也會坐在一邊，盯着她的一舉一動，「小心別把桌子畫花了！」、「看你的手，全是顏色，別到處亂擦！」看到琪琪畫的畫，還會在一邊指導：「哎呀！你好好畫，這是畫的甚麼呀？」、「這是大樹嗎？大樹不是這樣的呀！」、「太陽怎麼會是藍色的？」、「還是媽媽找本書你照着畫吧！」琪琪嘴一撇，把彩筆一丟，不想再畫了，跑到一邊玩陶泥去了。

媽媽剛收拾完畫筆，就見琪琪興沖沖地跑來：「媽媽！媽媽！看我捏的小兔子可不可愛！」媽媽看了一眼就搖着頭笑了：「這哪兒像兔子呀？甚麼都不像，兔子應該是長長的耳朵呀！你捏的兔子耳朵太小了吧，還是重新捏一個吧……」琪琪聽了失望地低下頭，把陶泥扔在了桌上，不想再捏了。

從此以後，琪琪畫畫和做手工的時候變的格外地小心，總是害怕畫得不好、做得不對。後來乾脆就不大願意動手了。老師上課的時候問琪琪為甚麼不畫畫了，琪琪說：「畫畫太麻煩了！媽媽說我畫的一點兒也不好，我再也不想畫畫了！」

【烏蘭解析】

其實，孩子畫畫的背後，隱藏的是對世界的想像和探索，媽媽的各種行為無疑是限制和扼殺了孩子的想像力。要知道，保護孩子的想像力是從「別否定孩子的好奇心」開始的。孩子的畫畫或手工都是一個發揮想像力的過程，不要去評判他們表現的好不好，讓他們自由地發揮，而我們只需要在一邊陪伴就足夠了。

## 是甚麼限制了孩子的想像力

愛因斯坦曾説過，「想像力比知識更重要」。這是為甚麼呢？因為知識是有限的，如果我們只局限於自己所發現的知識，這個世界就會止步不前。

比如飛機的發明和誕生，就來源於人類自古以來「想要像鳥兒一樣飛翔」的夢想，如果沒有想像力的推動，就不會有我們飛上藍天甚至飛到太空的奇蹟。所以，想像力是創造的動力。

與成人的世界不同，孩子認知自己和世界的最重要的方式就是想像，他們對於想像的需求遠遠大於成人。另外，豐富的想像力也可以促進孩子的智力開發、鍛煉他們的創新思維能力，這些對於孩子的學習生活和未來發展都有不可估量的作用。

6 歲之前，是孩子大腦發育的黃金期。這個時期的孩子好奇心重、想像力也最豐富，經常冒出一些稀奇古怪的想法，還有許多讓父母難以招架的「十萬個為甚麼」，我們常常會驚訝於孩子的各種「腦洞」，和超出我們想像力的表現。

但是隨着年齡的增長，我們會發現孩子的見識越來越多了，思維越來越像個小大人了，可是想像力卻越來越少了。為甚麼年齡越大越沒想像力了呢？是甚麼限制了孩子的想像力呢？

很多父母口口聲聲説要培養孩子的想像力，但行動上卻一直在阻擋孩子想像力的發揮。比如我們最常見的，當孩子在專心致志地畫畫或者做手工的時候，父母總會喜歡站在經驗者的角度指手畫腳，「這裏不對，那裏不像」。試想一下，如果我們在工作的時候，總是有人在一旁評頭

論足，我們對工作還會有信心和積極性嗎？還有些父母為了讓孩子盡快掌握一門技能，過早地讓他們去學習一些枯燥的基礎課、理論課，這些都是對孩子想像力的干預和束縛。

我曾經在聖誕節的前夜，見到一位媽媽，為了拒絕給孩子買聖誕禮物，很簡單直接地告訴孩子：「這個世上根本就沒有聖誕老人，那都是大人為了騙小孩聽話編出來的！小朋友收到的禮物也不是聖誕老人送的，都是爸爸媽媽買的，所以甚麼禮物也別想了！」看着孩子失望和傷心的表情，我真的很心疼，這位媽媽一定想像不到，自己的這番話會給孩子帶來多大的傷害，更重要的是，她打破了孩子美好的願望、瓦解了孩子想像的世界……

好奇是孩子的天性，要保護孩子的想像力，就不要輕易地否定孩子的好奇心。我們經常會面對孩子的一些「傻」問題、「怪」想法，或是「可笑」的行為，這時很多家長和老師都會直接說「NO」或者「錯」，並且去制止孩子的行為。有的還會指責孩子：「不好好讀書，整天想甚麼亂七八糟的？」要知道，我們隨口而出的一句批評很可能會堵住孩子想像的出口，也讓他們失去了想像的勇氣。

除了家庭，來自社會和學校的影響，都會直接或間接阻礙孩子想像力的發展。比如，兒童教育的低齡化，對孩子過早地灌輸知識和規矩，各種條條框框讓孩子害怕錯誤而不敢想像，循規蹈矩的結果就是，想像力也隨之夭折了。

父母要認識到想像力對於孩子的重要性。從現在起，讓我們停止對孩子的指手畫腳和隨意地指責吧，多尊重和保護孩子的天性，像對待大人一樣對待他們，千萬別破壞了他們想要去「發現和探索世界」的想像力。

　　每個孩子身上都隱藏着一雙想像的翅膀，如果父母不加以保護和訓練，久而久之，孩子也就收起了翅膀，忘記了怎樣去飛翔，如何才得飛得更高……要怎麼做才能幫助孩子展開想像的翅膀呢？

　　好奇、求知、胡思亂想，是孩子與生俱來的天性，有意識地保護這些天性是一種用心的教育。我們做父母的，也要盡量保持開放的態度。無論孩子提出多麼荒謬可笑的問題，都盡可能認真而耐心地回答，不要讓孩子失望。在孩子表現出富有想像力和好奇心的時候，也要鼓勵孩子多實踐、大膽想，自由地發揮。即使是一張怎麼也看不懂的塗鴉、一隻形狀怪異的陶泥小動物，或者信口胡編的不成調的歌曲……

　　對於孩子天馬行空的表現，我們只需要做一個積極的「玩伴」，配合孩子的想像，陪伴孩子一起「異想天開」、一起「玩」就好了！

　　在孩子的世界裏，任何事情沒有固定的模式，也沒有固定的發展方向，這種彈性模式正是孩子想像力和創造力的基礎。在一些常識性的問題面前，父母大可不必與孩子太較真，等他們理解力到了再慢慢引導就可以了，太早的圈出「標準答案」反而限制了孩子的想像力。

　　記得小時候我們都玩過「過家家」的遊戲，最喜歡扮演爸爸或媽媽的角色，去買菜、做飯和照顧「小寶寶」，因為可以體驗不一樣的角色，滿足孩子對於成年人的想像。現在的孩子比我們小時候有了更多的選擇，不但可以扮演「警察」、「醫生」、「消防員」等「厲害」的人物，還能搖身一變，化身為自己喜歡的動畫、遊戲中的各種角色：動物、精靈、大英雄……

這樣的角色扮演在我的兒童瑜伽課堂上也可以體驗到；因為我們大部分的體式動作都來源於大自然的萬物形態，在瑜伽練習中讓孩子去扮演一種動物或植物，去模仿它們的姿態和呼吸，用姿勢和動態來記憶身體的練習。

沒有固定的形式，只需要一根有趣的故事線，讓孩子們發揮想像，從一個姿勢到另一個姿勢，然後串成一個有活力、有趣味的故事。比如，在夏天的時候，我會帶孩子們用腦袋去海洋公園裏「游一游」。想像自己是一隻小丑魚，在海裏游來游去，想要去探險，沒有安全意識的牠，一路上遇到了甚麼樣的危險呢？是誰幫牠安全地逃離了險境？這堂課就像一場探險的遊戲，不但鍛煉了身心，還激發了孩子的想像力。

不得不說，孩子們的領悟力真的很高，常常一點就通。即使在進行冥想練習的時候也能超常地發揮，有時候我會給出一個主題，引導他們通過想像力去完成一次「身心的旅行」。更多的時候我喜歡聽他們分享冥想的過程，比如，一個「童話森林」的主題，在森林裏，有鳥語、有花香、有清泉湖水，還有可愛的小動物……我們看到了甚麼？聞到了甚麼？是不是像做夢一般？孩子的想像力常常會超出我的預想，這是因為冥想能夠激發大腦細胞的聯繫，充分調動孩子的想像力。在和孩子們一起「遊戲」和「做夢」的過程中，也帶給了我更多的靈感和想像。我相信，這就是想像的力量！

其實，孩子的想像力無處不在，不一定非要「高知」的教育，更多的是需要父母的包容和保護。只要我們放下身段，蹲下來，以孩子的視角來看世界，就會發現孩子的天更藍、草更綠、花兒更美……

# ★烏蘭老師秘技★

## 開發想像力的練習：冥想體式等

**相關練習：**珊瑚式和珊瑚之家遊戲、水晶式等。

**解析：**兒童瑜伽最大的特點就是它的趣味性。通過有趣的瑜伽故事，靈活運用冥想體式、個人體式、雙人體式、集體體式、遊戲等組合，充分發掘兒童的主動性和表現力，進而提高想像力和創造力。

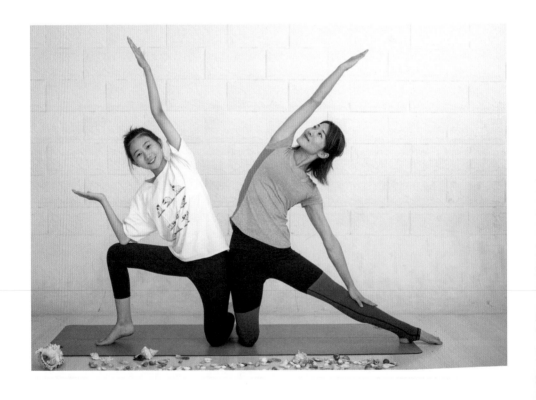

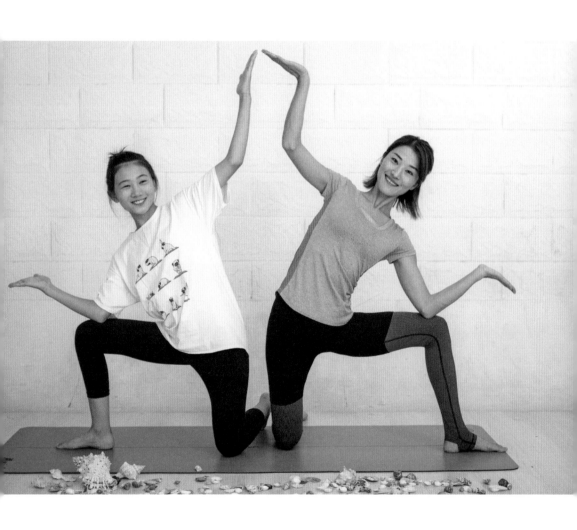

# 體式訓練和互動遊戲：珊瑚式和珊瑚之家遊戲
## Coral Pose & Game for Coral Family

【在水草叢生的海洋深處，有一大片美麗的珊瑚叢，它們就像海底生長的一棵棵鮮艷的花樹，姿態萬千，任憑魚兒在身邊游來游去⋯⋯】

**益處**

珊瑚式能夠增加肋間肌的彈性、提高呼吸機能和心肺功能、增加大腦的含氧量。珊瑚之家的分組遊戲可以充分鍛煉兒童的想像力、領導組織的能力和團隊精神。

**步驟**

1. 跪立，腰背立直；

2. 右腿向右側伸直，左大腿垂直於地面；

3. 吸氣，左臂從體側高舉過頭頂；呼氣，上身向正右方側彎；

4. 吸氣，上身還原正中；呼氣，左臂落回體側；

5. 換另外一側進行相同的練習。

**珊瑚之家遊戲**：小組分工合作，創造出不同的珊瑚造型。

**注意事項**

保持上身與屈膝腿處於同一個平面。

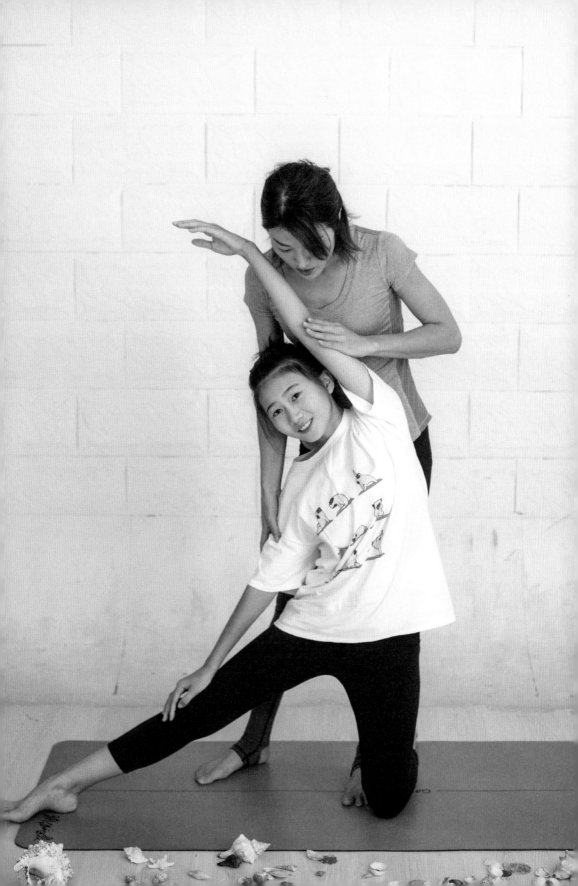

# 體式訓練：水晶式 Crystal Pose

【水晶是天使掉下的眼淚，晶瑩剔透，集天地之靈氣，自然天成。我要做一顆靈性的水晶，傳遞最強大的能量……】

**益處**

幫助兒童擴展胸腔、提高呼吸技能和心肺功能；提升上行氣和下行氣的能量，互動中啓發兒童的想像力。

**步驟**

1. 山式坐姿，彎曲雙膝，腳掌合十，雙膝展開；

2. 雙臂高舉過頭頂，手肘微曲，指尖相觸；

3. 後背直立，保持自然呼吸；

4. 單人或小組合作，擺出不同造型的水晶，想像水晶的顏色。

**注意事項**

頭和脊柱保持一條直線。

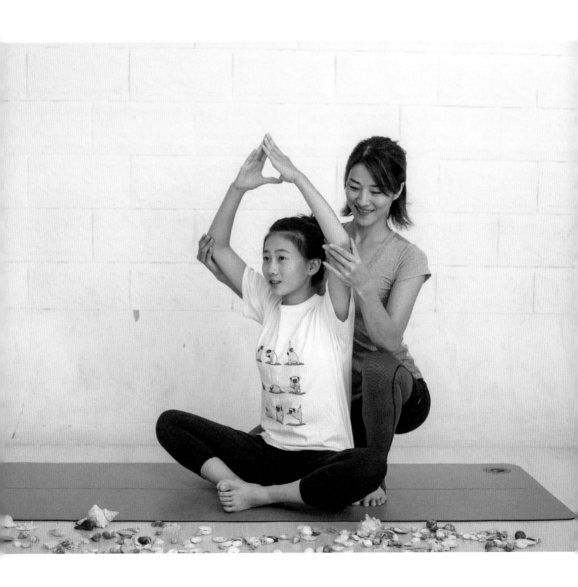

# 全腦開發，激發孩子的腦潛能

【焦點】

文文和樂樂是從小一起玩耍的好朋友。這一天，兩位媽媽帶着他們一起去兒童體驗中心玩玩具。兩個孩子都選中了一座城堡的拼搭積木，說好了兩人一起合作去完成；可是不一會兒兩個孩子就鬧了起來了，你爭我搶的，互不相讓。原來，文文是按照說明書的步驟去拼搭，可樂樂覺得說明書太複雜了看不懂，想自由發揮隨便搭；於是兩個孩子就爭執起來了，樂樂說照着搭沒意思，文文說樂樂「瞎搗亂」。

媽媽們勸說不了，只好找來工作人員，又取了一盒相同的玩具讓他們分開玩。文文跟着說明書的指導，一步一步地去找零件、拼細節，認真地拼完了一座城堡；樂樂則把說明書扔在了一邊，隨心所欲地亂搭，媽媽想要幫他參照說明書，他也完全不理會，最後搭出了一個完全「不像樣」的城堡。看着文文出色的表現，樂樂媽媽表示很苦惱和費解：怎麼自己的孩子動手能力就這麼差呢？還是因為缺少耐性和理解力呢？

【烏蘭解析】

兩個孩子的不同表現其實是右腦思維和左腦思維的區別。左腦型的文文有很好的理解能力和思維能力，能夠按照說明和指導完成一些看似很複雜的事情，但是他缺乏大膽創新的精神；右腦型的樂樂對程式化的信息不易理解，並且缺少耐性，但是他有創新的意識，勇於去嘗試。家長要瞭解左右腦的這些差別。

**表 2　左腦型孩子與右腦型孩子的差異**

| 左腦型孩子的特點 | 右腦型孩子的特點 |
|---|---|
| 不太記憶人的面孔和打扮 | 容易記住初次見面的人的樣子 |
| 對塑料或金屬製品感興趣 | 喜歡用木頭或天然材料製造的東西 |
| 每天按時乖乖地吃飯 | 肚子不餓就不肯吃東西 |
| 被罵後，總是氣呼呼的 | 挨罵後不會悶悶不樂 |
| 喜歡玩「過家家」或捉迷藏 | 熱衷收集組合模型和廢棄物 |
| 不喜歡嘗試新的運動 | 喜歡模仿大人做運動，經常學着做動作 |
| 說話時很有少有肢體動作或反應 | 說話時喜歡比畫動作、表情生動 |
| 散步時對環境和周圍的事物都沒興趣 | 散步時喜歡邊走邊看，東張西望 |

　　符合左欄情形多的就是左腦型孩子，符合右欄情形多的就是右腦型孩子。

我們的大腦分為左右兩個部分，左腦支配右半邊的身體，右腦支配左半邊身體，中間由一座「腦橋」溝通，協調左右腦的工作，保證大腦的正常運轉。

那麼左右腦是怎樣分工的呢？我們分別來瞭解一下：左腦就像一個理性的管家，主管我們的邏輯、語言、數學、文字、推理、分析等邏輯思維，我們可以稱它為「抽象腦」或「科學腦」；右腦則像一個感性的管家，主管我們在圖畫、音樂、韻律、情感、想像和創意等方面的形象思維，我們不妨叫它「藝術腦」或「創造腦」。

由於左右腦分工的不同，偏重不同的孩子就被分成了兩大類：一類是左腦型，一類是右腦型。左腦型的孩子相對理性、注重分析；右腦型的孩子則比較感性，對學習的興趣主要取決於主觀的感受。對比之下，我們一定很想知道，左腦和右腦型的孩子哪個會更聰明呢？不妨先來瞭解一下他們各自的優勢和弱點。

大多數左腦型的孩子都偏好數理課程，他們的語言能力很強、思路清晰，很容易從複雜的現象中發現其中的條理性和規律性，並且很擅長精細的計算；他們會按照擬定的學習計劃，勤奮不懈的學習，所以在考試成績上容易有很好的表現，常常被選為模範生，也常受到老師的稱讚；不過，他們做事相對刻板、小心謹慎，不太容易交到很多的朋友。

右腦型的孩子擁有很強的洞察力、直覺和過人的記憶力，他們在藝術領域有很高的悟性，經常會冒出一些讓人驚嘆的好點子，展現出與眾不同的創造力；他們大多感情豐富、充滿激情，在朋友之中人氣最佳、很受歡迎；可是，他們個性散漫、做事粗心，很容易在考試的時候「失手」。

總而言之，左腦發達的人智商較高，右腦發達的人創造力強。所以左右腦各有長短，只有左右並重、平衡發展，才能夠發揮最大的聰明和才智。

　　遺憾的是，我們的傳統教育一直以來都是偏重於左腦的開發，學校和老師所傳授的知識，基本都是通過理論、練習、測試等方法灌輸給孩子，這使得大多數孩子都慣於用左腦來學習，而忽視了右腦的潛力，造成左右腦極度不平衡的發展。

　　右腦的潛能到底有多大呢？它就像一個巨大的錄影機，專門記錄我們通過感官得到的各種圖像、聲音、形象等信息，然後存成「電影膠片」收藏在右腦中；因為所有的信息都是圖像傳達的，所以處理的速度非常快。科學家們經過對比後發現，右腦所捕捉的信息數量是左腦的 100 萬倍，反應速度也比左腦快千分之四秒。可是大多數人終其一生只運用了大腦的 3%，97% 的潛能都沉睡在右腦的潛意識裏，這不得不讓我們感到吃驚和惋惜！

　　想要左右腦達到平衡，就需要對孩子進行「全腦開發」，尤其是加強對右腦的開發。你們知道嗎？左右腦的發育是有先後的，孩子的右腦在 3 歲之前就發育成熟了，而左腦要到 4~5 歲才能變得發達；所以 0~3 歲孩子都是「右腦思維」，也是開發右腦的黃金時期。如果不及時對右腦加以科學的訓練，等到孩子 6 歲以後，逐漸習慣了依賴左腦，那麼左腦思維就會佔據主導地位，將右腦打入沉睡的「冷宮」了。

　　腦科學的最新研究成果顯示，0~6 歲幼兒的大腦具有巨大的智力潛能和可塑性；所以運用腦發育和腦活動規律對 6 歲前的幼兒進行智力開發是非常必要的。我們倡導的「全腦開發」，並不是以右腦代替左腦，而是通過對右腦的開發，讓左右腦互為補充、左右並重，充分發揮出人腦所有的優勢。

**附：不同年齡段左右腦的轉變**

0~3 歲：這個時期的孩子學習東西，認識新事物，都是依靠右腦，所以說他們的認知完全是依靠右腦；

3~6 歲：這個時期的孩子，大腦開始從右腦向左腦逐漸轉變；

6~12 歲：這個時期，孩子的主要認知開始依靠左腦，是熟練應用左腦的過程；

12 歲以上：這時的孩子基本上腦部已經發育成熟了，大部分人的右腦逐漸消退下來，開始用左腦的方式來思考。

## 怎樣培養孩子的「全能大腦」

左腦與右腦的教育，最大的區別就是：左腦是傳授知識的教育，右腦是開啟天生潛能的教育；人類的科學是以左腦為主來發展的，但是人類生活的幸福感、自尊、自足和社交都是靠右腦來完成的。

面對不同腦型的孩子，父母對孩子關注的焦點以及教育孩子的方法都應該有所不同。比如，需要瞭解孩子屬左腦型還是右腦型，具備甚麼腦型的人格特質和優缺點，這樣就能理解孩子為甚麼在有些方面表現不佳或者學起來比較吃力？才能找出發揮長處、增補短處的解決之道。

由於接受過統一、規範的學校教育，現在的孩子普遍存在着左腦使用過度、右腦使用不足的現象，只有適當降低左腦的興奮程度，開發右腦的創造力，讓左右腦「強強聯手」，才能培養孩子的「全能大腦」，成為擁有觀察力、綜合力、想像力、創造力的全腦人。

那麼如何開發孩子的右腦呢？由於右腦擅長圖像和音樂等記憶，所以最簡單的方式就是通過繪畫、音樂來開啟孩子形象思維的訓練。

比起抽象的符號，具體的形象更容易讓孩子理解和學習。比如，我們給孩子講枯燥的數學題的時候，不妨動手畫一畫，通過圖形讓題目更直觀和生動，孩子也會記得又快又牢。讓孩子練習畫畫、塗鴉，或者在日常生活中養成用圖形記事的習慣，是一種繪畫感覺的訓練，也可以多方面刺激右腦的開化。

用音樂作為「右腦革命」的方式，已經被許多專家所認可。我們知道，人類藝術創造的主要來源在於右腦，音樂也直接作用於右腦，當我們在欣賞和學習音樂的時候，音樂的波長和頻率會刺激大腦，促進腦細胞的運動；音樂的節奏和音調也能給孩子帶來愉悅的體驗。科學研究還證明，音樂可以加速「腦內嗎啡肽」的分泌，從而提高右腦使用的頻率，實現左右腦之間的相互協作和溝通。

生命在於運動。可是，千萬不要說愛運動的人「四肢發達、頭腦簡單」，相反，運動會讓我們的大腦越變越聰明。從進化的角度來說，正是運動才使得人類的大腦變得強大。與靜止的狀態相比，運動能加快腦細胞的反應速度，促進腦細胞的新生和細胞間的聯絡，不但有助於左右腦的開發，更能提高孩子的智力。

但是發育中的孩子要避免過多、過量的劇烈運動，以免增加肌肉的需氧量，減少大腦血流，使大腦處於缺氧的狀態。而科學的兒童瑜伽運動，不僅是很好的健身方式，而且是最佳的「健腦」方式之一。因為在練習瑜伽的時候，大腦中會產生一種腦源性的神經營養因子，這種因子可以促進孩子大腦的發育，使大腦更加靈活和聰明。

孩子的成長和發展，離不開大腦與身體的協調，也就是我們常說的感覺統合。通過兒童瑜伽，我們可以對孩子進行本體覺的訓練；比如，藉助一些體式動作，鍛煉孩子身體各部位的協調能力，提高動作的精細度，實現大腦與運動神經系統的之間的合作。

**附：甚麼是感覺統合？甚麼是本體覺？感覺統合有多重要**

感覺統合簡稱感統，包括視覺、聽覺、嗅覺、味覺、觸覺、本體覺、前庭覺、內臟覺等感覺系統，是大腦和身體相互協調的學習過程。

本體覺就是大腦對於整個身體的控制能力，它是全身肌肉、關節等運動器官在不同狀態下產生的感覺。它主要告訴我們位置、力量、方向和身體各部位的動作。

感覺統合是每個孩子生下來就擁有的能力，可以說人類從嬰幼兒時代到老年的整個生命過程中，幾乎每時每刻都在進行着感覺統合的過程。當感覺統合運作良好時，孩子在學習和運動時，大腦和身體各部位能高度的協調，表現出很強的適應能力和溝通能力，沒有發展遲緩的情況；當感覺統合運作不良時，孩子的大腦和神經系統活動就會協調不佳，出現感統失調的現象，使孩子的認知、行為、學習、情緒等方面的發展出現異常。嚴重的還需要配合藥物和康復訓練才能糾正。

瑜伽中還有很多練習可以幫助孩子整合左右腦的發育。比如，側體交錯的動作，也就是其中一邊的肢體跨過身體中線的動作，非常鍛煉左右腦的控制和指揮能力。我們都知道大腦是神經指揮中樞，左右腦分別控制着對側的身體，那麼跨越中線的練習可以幫助左右腦建立通路，迫使左腦和右腦的共同合作。如果想要加強孩子右腦的訓練，可以多增加一些左側肢體的動作，刺激右腦的運動。

### 附：甚麼叫跨越中線

中線就是從頭到腳將身體分成左右對稱兩部分的中軸線。

跨越中線是指身體的某個部分（比如手、足等）可以自主的跨過這個中軸線到身體的對側完成各種動作的能力。在跨越中線的能力還沒有發展之前，孩子只會完成身體同側的動作，比如，當我們從他的左邊遞給他一個蘋果他只會用左手接；從右邊遞給他東西他只會用右手接，不會左右配合。

跨越中線的能力如果發育不良的話，會影響到孩子的生活自理和閱讀學習的能力，比如一些需要雙手配合的動作就會完成不好。

我們的左右腦有着不同的信息回路；如果能經常把左腦的意識切換到右腦，就能更好地利用右腦的潛在能力。這裏我可以告訴孩子們一個簡單的公式，能夠快速進入右腦的意識狀態，那就是：冥想——呼吸——想像。首先，閉上眼睛，平靜心情，讓身體徹底放鬆下來，並且心無雜念。冥想的過程中，還要自然地調整自己的呼吸頻率，將身體與意識合為一體。然後，進行深度的呼吸，使積極、正面的能量從頭部進入身體，將負面的能量都隨着氣息排出了體外。最後，再開啓右腦的圖像記憶能力，進行想像的練習，比如一些快樂場景的想像。這種對右腦意識的練習，可以培養右腦的思維習慣，對孩子的學習能力也會有極大地提高。

著名的物理學家李政道曾經說過：「科學和藝術是一個硬幣的兩面」。那麼，我想說的是，科學腦和藝術腦也應該是一個人的兩面，孩子的早期教育離不開左右腦的平衡，偏廢任何一半的腦力都是不可取的。

對父母來說，右腦教育的最大挑戰，就是你們有多用心去愛孩子；因為右腦是與感覺連接的，右腦教育是一種感知和心靈的教育。讓我們給予孩子更多的接納、認同和鼓勵，還孩子們天才的潛力，還他們去飛的翅膀。

## ★烏蘭老師秘技★
### 加強腦力的練習：呼吸法、大腦的瑜伽練習

**相關練習**：HSP 腦呼吸訓練法、大腦的瑜伽練習等。

**解析**：大腦和身體各部位的肌肉一樣，都需要經過鍛煉才能得以充分使用。HSP 腦呼吸訓練法不僅可以讓大腦表現出超越正常五感（視覺、聽覺、味覺、嗅覺、觸覺）之外的高等感知能力，更能使左右腦獲得均衡的發育與鍛煉。大腦的瑜伽練習是利用人體的能量中心來吸收、消化和分配能量到身體的不同部位，當能量上升到心輪時，會帶給內心平靜、祥和的感受；當能量進一步上升到喉輪內及以上部位時，就能提高我們的智力和創造力。

## 練習一：HSP 腦呼吸訓練法

【喚醒覺知，讓我們的頭腦開始呼吸，從清醒到淨化，從充滿能量的呼吸到發揮創造的力量，我們終於成為自己的主人……】

**益處**

通過想像來刺激視覺、聽覺、嗅覺、味覺、觸覺這五種感覺，從而使大腦的覺知力蘇醒，平衡左右腦的功能。

**方法**

1. 視覺想像

閉上眼睛，想像眼前有一種水果（比如蘋果或香蕉），想像這種水果的形狀、顏色。

2. 聽覺想像

閉上眼睛，想像自己正在欣賞一段美妙的音樂。

3. 嗅覺想像

閉上眼睛，想像自己正在一家麵包工房，聞到一股香甜誘人的食物氣味。

4. 味覺想像

閉上眼睛，想像自己正在品嘗一種水果（比如橘子或西瓜）酸或者甜的味道。

5. 觸覺想像

閉上眼睛，想像一下正在撫摸一隻毛絨玩具的長毛，柔軟或者粗糙的觸感。

# 練習二：大腦的瑜伽練習

**【改變自我，從改變大腦開始，每天 3 分鐘，讓我們的大腦飛起來……】**

## 益處

這項練習可以幫助陷在低能量中心的能量上升進入身體的其他主要能量中心，大腦、眼睛、額頭、嘴巴、太陽穴等指壓能量點都聚集在耳朵周圍，通過激活耳垂上的穴位能刺激進入大腦的神經通路。

## 步驟

1. 面朝東方，身體放鬆、背部伸直，手臂交叉，雙手各執一隻耳朵的耳垂；

2. 左手拇指和食指按住右耳垂，右手拇指和食指按住左耳垂，拇指在耳垂前面，食指在耳垂後面；

3. 交叉按住耳垂的同時，將舌頭頂住上顎；

4. 透過鼻子慢慢吸氣的同時，雙腿屈膝蹲下；

5. 嘴巴呼氣並慢慢讓身體回到站立姿勢；

6. 重複幾組以上動作。

# 心靈能量，成就孩子幸福的能力

孩子的世界，我們是無法真正懂得的。從嬰兒到成長的跨越，不是單向地增長，而是從青蟲到蝴蝶的質變，我們不能要求青蟲和我們一樣去飛翔，只能收起翅膀和青蟲一起慢慢地爬，盡力跨過和孩子間的年齡界限，去感受和體察他們的內心。

人類的心靈是有能量的生命場，這種能量在心理學上稱為心理資源，我喜歡叫它「心能量」。我們在做各種有意識的心理活動或外在行為時，都需要依賴自己的心能量。這種能量有正有負，我們能吸收到甚麼樣的能量，就取決於自己的內心，有甚麼樣的內心，就會感召到甚麼樣的能量。

我在做任何課程當中的時候，會送給大家一個硬幣理論，這個理論我會經常用於個人的學習和修行上。甚麼是硬幣理論呢？可以設想一下這樣一個場面：我會讓大家站成左右兩排，中間放一枚硬幣，一排人朝向硬幣的正面，一排人面對硬幣的反面，接着我會告訴他們，硬幣的正面是我們會經歷的好事情，而反面則是不好的事情。那麼凡是看到正面的人，就會非常地輕鬆和愉快，而看到硬幣反面的人，心裏就會非常地不舒服。

怎麼做才能讓所有的人都舒服呢？其實很簡單，看到反面的人，只要動動自己的腳趾頭，繞到硬幣的另一面，就會看到整個世界的另一面，狀態自然就好了。這個理論有甚麼含義呢？就是我們經歷的所有事情都會有兩面性，要學會從正面的角度去看待問題，用正能量去化解負面的能量。

無論是經歷我們自己的人生，還是去觀察孩子，都可以嘗試用硬幣的理論去體驗和面對。比如，很多父母總是習慣站在對立面去觀察孩子，所以看到的全是孩子身上的毛病和問題；如果能換一個視角，就會發現孩子身上不同於人的優點和長處。要相信他們尚未開發的心靈潛能，就像在橡樹種子裏見到未來的橡樹。

　　如何提高心能量、釋放我們的正能量呢？這就需要通過家庭教育和社會教育去解放心靈、發展潛能，去提高幸福的指數。而教育的最終目的，就是要讓孩子在今後的人生中感到幸福，讓他們擁有幸福的能力。

　　甚麼是幸福呢？很多人錯誤地認為，幸福就是擁有和得到。那麼我想問一問，如果成功和幸福只能選擇一個，你會選擇哪一個？你更看重外在的擁有還是內心的滿足？更追求生活的富裕還是生命的充盈？是地位和名聲，還是投入和成就？相信大部分人的答案都是後者而非前者。

　　成功卻不幸福，富有卻不快樂，絕非人類追求和嚮往的目標。IQ 或許是獲得事業成功的必要條件，卻未必是通往深層幸福的康莊大道。唯有 EQ 與 IQ 並重，才能造就真正卓越的心靈，這也是將近十幾年心理學界提出「正向心理學」的方向。

　　所以，真正的幸福其實是一種心態，更是一種能力，是我們感受、創造和分享幸福的能力。我們可以培養孩子的幸福感以及覺察和控制心念的能力，並且將幸福的羅盤交給孩子的手裏，讓他們離開家園時可以帶着它在世界各地航行。當孩子擁有了這種能力，不管未來成功與否，都能感受到幸福。

　　過去我們培養孩子學鋼琴、學畫畫、學舞蹈是潮流和責任，是為了不讓孩子輸在起跑線上；而在當下，讓孩子從小練習瑜伽，多與大自然接觸、與瑜伽的自然精神接軌，運用瑜伽的方法、精神和理念提升自己、挖掘潛能，

不僅不會輸在起跑線，而且能夠贏在更高的起點，讓孩子比其他的孩子更優秀，並且比天生具備的基因更加的強大。

與此同時，我也希望我們的父母，能夠身體力行，和孩子們一起運動起來！只有父母先具備充足的力量、覺察的意識，才能帶孩子跨出人生的第一步。

當我看到孩子們回歸自然的天性並且越來越強大的狀態，我的內心是充滿喜悅的。當我看到小小的生命健康地成長、並且完美地綻放時，我的內心是無比欣慰的。我相信，這些憑藉瑜伽喚醒的心靈的能量，會伴隨着孩子的一生，帶給他們快樂與力量，並且成為他們追求幸福的能力！

# 後記
# 兒童瑜伽的展望

早在 20 世紀 60 年代，印度的「現代瑜伽之父」艾楊格大師就以他的慈愛之心關注着當地孩子們的教育，他認為「所有的學生必須接受瑜伽訓練，這樣他們才能理解自己的身體、頭腦以及其運作方式。」並且不計回報的建辦慈善學校，給孩子們提供完備的教育，在幼兒、小學、中學以及大學裏專門建了瑜伽大廳，把瑜伽和教育結合在了一起。

正如艾楊格大師所期望的，在一些幼兒教育發達的國家，兒童瑜伽已經成為很多學校的必修課程，用來打造孩子身體和心理的健康、培養運動的興趣以及磨煉品質和意志。

近幾年，隨着兒童瑜伽在中國的發展，有關兒童瑜伽的運動理念和優勢，也逐漸被更多的專業人士和家長們認可，並且開始形成體系。作為兒童瑜伽的傳授者，我很欣慰，這說明我們的兒童教育體系正在逐步地完善，我們對孩子身心健康的認知也在同步地提高。

我認為，中國兒童瑜伽的發展，離不開傳統文化和兒童成長的特點，作為一套完整的身心教育系統，它會使我們的孩子從小奠定良好的生命基礎，懂得自律學習和生活，感恩生命與父母的愛。

我期望，在兒童瑜伽的引領下，給到孩子們更輕鬆、愉悅地鍛煉和學習的機會。就像回到大自然裏，孩子們可以光着腳丫踩踏在大地上，自由地呼吸、打開身體、敞開心扉，勇敢去探索，去尋找內心自信、堅定的力量。

我相信，艾楊格大師曾經說過的「瑜伽將會在中國生根發芽」的預言一定會成真。在中國的未來，兒童瑜伽的科學和理念也會作為一種健康體系和行為教育走進校園，它必將成為開啓中國兒童教育新領域的一扇大門。

烏蘭

傳祺兒童瑜伽學院創始人

2019 年 6 月

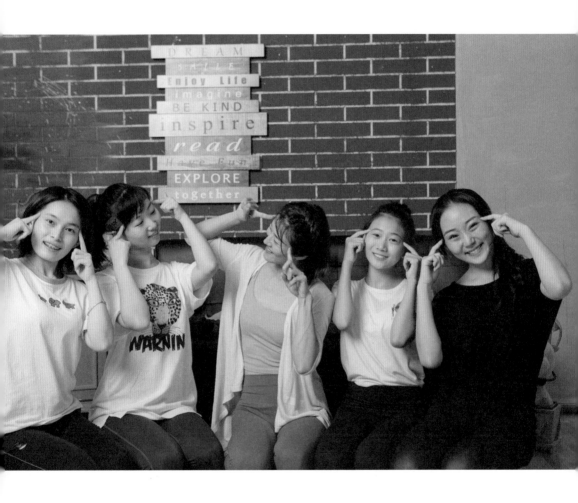

兒童瑜伽

第二版

著者
烏蘭

責任編輯
譚麗琴

裝幀設計
吳廣德

排版
辛紅梅

出版者
萬里機構出版有限公司
香港英皇道499號北角工業大廈20樓
電話：(852) 2564 7511
傳真：(852) 2565 5539
電郵：info@wanlibk.com.hk
網址：http://www.wanlibk.com
　　　https://www.facebook.com/wanlibk

發行者
香港聯合書刊物流有限公司
香港新界大埔汀麗路36號
中華商務印刷大廈3字樓
電話：（852）2150 2100
傳真：（852）2407 3062
電郵：info@suplogistics.com.hk

承印者
中華商務彩色印刷有限公司
香港新界大埔汀麗路36號

規格
特16開（235mm×170mm）

出版日期
二〇一九年十二月第一次印刷
二〇二〇年八月第二次印刷